JN070997

おかやま石仏紀行

立石憲利

目次

おかやま石仏紀行

1 路傍に多い石仏

　自動車を運転する人は、ちょっとした距離でも自動車に乗るから、歩くことが少ない。歩くのは健康づくりのための散歩だけという人も多い。

　二〇〇五年、総社市から鳥取県の大山寺まで大山道を歩いたが、歩くことでこれまで見えなかったものが見えるということを実感した。自動車では道端の草花も目に入らないが、歩くと野の花がどんなに美しいが分かる。大好物の山菜も目にとまり、大山道行きはワラビ、イタドリ、ミツバ、フキなどの山菜採取の旅でもあった。歩くことの効用はこんなところにもあるのだ。

　昔の人たちは――と言っても半世紀にもならないが、ほとんどを歩いたので、道端に多くの石仏を建立した。通行の安全を祈ったり、道しるべであったり、村人や通行人に手を合わせてもらおうと造ったものである。

　自動車社会のいまでは、石仏に目をやる人はほとんどいない。近くの人たちからいまも信仰を受けているわずかな石仏だけに、祭祀のあとを見るだけだ。多くは自然石と同様見捨てられているが、それでも粗末に扱うとさわりがあるのではないかと、そのまま据え置かれている。

　石仏を建立した当時の人々は、どんな思いだったのだろう。小さな石仏でも一体建てるとすると相当の経費がかかる。そんなに豊かではない暮らしの中から捻出して、それ以上に何かがあったから建立したのだろう。

　石仏を見て歩くことは時々するが、初めて地域全体のすべての石仏を調査したのは旧奥津町が最初である。奥津町ではそれからいくつかの地域で調査を行っている。

雪に埋もれた石仏

6

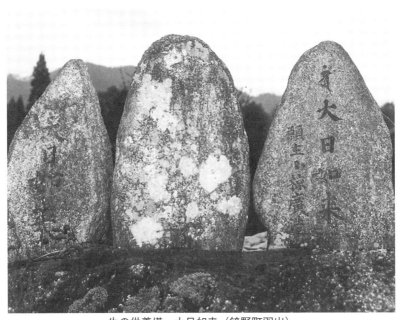

牛の供養塔・大日如来（鏡野町羽出）

一二六六基の石仏があった。それらの大きさ、刻まれている像と文字を調べ報告書に写真とともに載せたが、いわれや信仰の状況までは時間的にも調査できなかった。これは今後の課題でもある。

歩くことでもっと路傍のものに目を向けたい。せかせかと急がず、ゆっくり、ゆったりを目標に石仏を訪ねる旅に出発しよう。

注　二〇一九年までに、石仏の全数調査をした地域は、旧奥津町、総社市山手（旧山手村）に加えて、総社市内で、清音、昭和、新本・山田、秦・神在、池田、井尻野、門田、小寺・福井の各地区、岡山市旧福谷村である。石仏数で約八千基になる。今後、総社市内全域の調査を目指している。総社市内だけで一万数千基になるだろう。多くの人々が、石仏に願いを託して建立したのだ。

（二〇一七、四）

7

2　歩いてきた薬師——新見市神郷町高瀬

ゴッテン　ゴッテン　ゴッテン　ゴッテン

備後東城の千鳥から国境の峠を越えて備中油野の青笹の谷に、石が歩いてやってきた。そして三室まで来ると、今度は上流に向かって歩き出した。

ゴッテン　ゴッテン　ゴッテン　ゴッテン

石は仏ヶ山を越して長久谷を下り仏橋を渡って高瀬川の川岸でごろんと横たわったのじゃ。

村の女たちは、川端に平らな石があるので洗い場にしていたと。ある日、若い女がその石で洗濯をしていると、石の下から血が流れ出した。びっくりして、男衆を頼んで石を掘り起こしてみたのじゃ。

またまた、みんなは驚いた。その石には仏様が三体刻まれていたのじゃ。早速、すぐ近くの高台に運んで堂を建ててお祀りしたと。

ところが、その石がだんだん、だんだん大きくなってきて、堂の屋根を突き破るようになってきた。

このままでは堂も壊れてしまうと、堂の屋下の石を切り取ってもらうと、村人は石屋を頼んで仏様の足下の石を切り取ってもらった。ところが、石屋はばちが当たって、ようやく石の成長は止まったというのじゃ。

三体の仏様は、真ん中の大きいのが薬師如来、向かって右側が日光菩薩、左側が月光菩薩で、薬師さんとして信仰されている。

薬師さんは目の病を治してくれる。

願を掛けるときには柳で箸を作り、すだれ状に編んでお供えすると眼病が治るといわれているのじゃ。

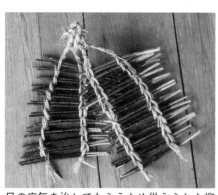

目の病気を治してもらうため供えられた柳の箸のすだれ

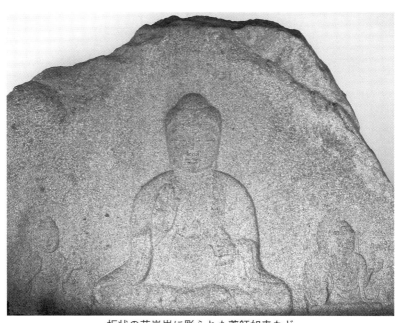

板状の花崗岩に彫られた薬師如来など

この石仏・石堂薬師三尊像は、新見市神郷町高瀬にあり、県指定の重要文化財。上辺一五〇チセン、底辺二二〇チセン、高さ一四〇チセン、厚さ三十チセンの板状の花崗岩に三像が浮き彫りされている。嘉元四年（一三〇六）に造られたものである。

いまでは、立派な堂内に祀られ、祭壇が作られ供え物もしてある。目の病気を治してもらおうと、いまも柳箸のすだれが何組か供えてあった。また、交通安全、病気平癒、ぼけ封じ、厄除けのお守りも売られていた。

地名の仏ヶ乢、仏橋は石仏が通ったから名付けられたものだと伝えている。

（二〇〇七、五）

3 与市行者と百観音——浅口市遙照山

ずっと昔、備中国の遙照山に厳蓮寺という立派な寺があったのじゃ。一時は遙照千坊といわれるほど栄えていたが、時代の流れの中で衰え、昔の面影さえなくなっていった。

いまから二百数十年前のこと、近江国の行者・与市がこの地にやってきた。厳蓮寺に入山すると、寺の隆盛を願って、観音の石仏を百体安置しようと決心した。西国三十三観音、坂東三十三観音、秩父三十四観音、合わせて百観音である。

与市は村人に観音石仏の寄進を訴え、自らも托鉢で資金を集めて回った。最初のころは、村人の視線も冷たかったが、次第に理解者が増え、石仏が寄進されてきたのじゃ。

石仏は麓の村の石工に刻ませ、与市が背負って山上ま

で運び上げた。いくら力持ちでも何十キロもある石仏を背負って、あの急な坂道を山上まで運ぶというのは並大抵のことではなかった。

しかし、与市の情熱は、ついに百観音の石仏を完成させたのじゃ。

百観音が完成すると、次に寺の再建を決意し、村々を回って訴えた。協力者も増え、村人からは「与市行者、与市行者」と信頼されていったのじゃ。

ところが、与市の評判が高くなると、それを快しとしない者が現れた。それは厳蓮寺の住職と、それに結びついた村の一部の有力者たちだった。与市に寺を乗っ取ら

百観音の一部

10

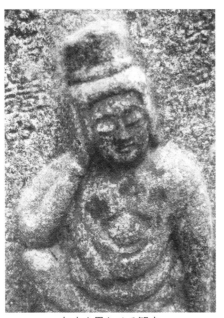

与市を思わせる観音

れるのではないかと。

あるとき、与市が東三成（矢掛町）に出かけていたら、山頂で火の手が上がった。寺が火事だと、与市がとんで帰ってみると、自分の家が丸焼けになっていたのじゃ。

そして、火を放ったのが住職と山田村（矢掛町）の庄屋の仕業とわかり、与市は失意のあまり自らの命を絶ったということじゃ。

遙照山頂には観音石仏が多く祀られている。百体がどこにあるのか調査したものを知らないが、両面薬師堂（厳蓮寺があったとされる場所・浅口市と矢掛町境）の周りだけでも四〇体が確認できる。高さ六〇センチばかりの石仏だ。観音の姿はいろいろだが、顔は与市行者に似ているのだろうか、おだやかだが信念が秘められているようだ。

六月初旬、薬師堂と石仏の周りではホトトギスとウグイスが鳴き声の競演をしていた。

二〇〇〇年に筆者は浅口市金光町から鳥取県の大山寺まで歩いた。第一日目が金光から鴨方を通って遙照山を越えて矢掛まで。遙照山の頂上までの山道は何回も休憩しながら死ぬ思いであった。与市が石仏を背負って登った道もほぼ同じだろう。おどろき以外にない。

（二〇〇七、六）

11

4 回転六体地蔵──鏡野町河内・富東谷

鏡野町河内にある奥津湖案内所「みずの郷奥津湖」からは苫田ダム湖が一望できる。静かな湖面の底には、ちょっと前まで人々の暮らしがあったのだと思うと、特別の感慨がある。

駐車場そばの芝生に石仏一基が置かれている。説明板があり「回転六体地蔵。もと水没した黒木地区にあったが苫田ダム建設に伴い移転」されたとある。

花崗岩の六角柱の各面に地蔵の立像が浮き彫りにされ、上には笠がついている。塔高六五チン。六面のうち三面に文字も刻されており「寛延二己巳天六月吉日」「坂手徳右衛門」「坂手伊兵衛」とある。一七四九年の建立だ。回転とあるように塔身をぐるぐる回すことができる。

黒木地区から少し北に、中世の山城・西屋城がある。

奥津湖そばの六体地蔵

『作陽誌』などによると、天正年間の初め、宇喜多氏の家臣・斎藤玄蕃が城を守っていた。毛利勢が攻めるが落ちない。天正九年（一五八一）毛利勢が兵を増やし、城を包囲するも落ちず、冬になってついに引き揚げる。西屋城では酒宴が催され、その席で玄蕃に不遜な言辞をはいたなどとして、坂手兄弟が殺される。それで坂手一族が毛利につき、城内のことを知らせる。翌春、毛利勢は総攻撃をかけ、ついに落城させたと。

回転六体地蔵のあった場所は黒木の六万河原というところだ。宇喜多・毛利の戦いで六万人が死んだからこの名がある

と。六体地蔵はこの戦死者を弔うためとか、地蔵に坂手の名があるので、殺さ

れた坂手兄弟を弔うために建てられたとかいわれる。しかし、その間百五十年以上も経っており、あくまでも伝説であろうか。

この六体地蔵と、そっくりのものが同町富東谷にあった。塔身の高さ七〇センチ、一辺二五センチの六角柱で「寛延二己巳年九月日父母為菩提也　山崎久□」と刻されてい

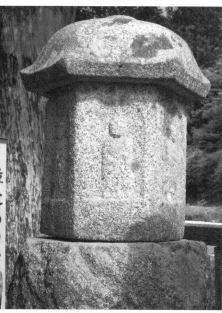
富東谷の六体地蔵

る。黒木のものと三カ月の違いである。大きさも形もほぼ同じで、同じ施主、石工によって建立されたものと考えられる。

六体地蔵があるのは、旧奥津町箱から峠を越して下ったところにある地蔵堂のそば。地蔵堂はエドウと呼ばれる。堂の壁に旅のつれづれに絵や字を書き、落書きが多いから「絵堂」と呼ばれるのだと。いま落書きがされている。

富東谷の地蔵は、回すと大雨が降るので回してはいけないという。

あらゆる苦患を救ってくれるという六地蔵。何のために建立し、人々は、六体地蔵を回しながら何を祈ったのだろうか。訪ねたとき、奥津湖の案内所でも、富東谷でも、ホトトギスが少し悲しそうな声で鳴き続けていたのが心に焼きついた。

（二〇〇七、七）

5 討首の兄弟——美作市馬形

天保元年（一八三〇）のことである。

現在の美作市馬形（旧勝田町）に、太郎兵衛、次郎兵衛という兄弟の百姓がおったのじゃ。

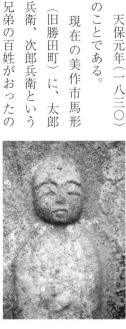

当時の津山藩主松平侯は、百姓に、稲は一品種だけでなく多品種を栽培するように、きつく言い渡していた。県北の村では冷害など天候によって収穫が左右されるので、危険分散を考えての命令だったのだ。

その年、兄弟は命令に従わず、晩生の一品種だけを植え付けた。昔から「米を取るなら晩生を作れ」といわれ、晩生の方が収量が多いので、一升でも多くの米を取ろう

と考えたからじゃ。

ところが、その年は天候が悪かった。晩生のため出穂が遅く、どうにか穂は出たものの頭を垂れず、白穂がぴーんと立ったままになってしまった。

兄弟はがっくりして庄屋に相談した。庄屋は兄弟とともに津山藩に出向き、年貢米の減免をお願いした。ところが、一品種だけで栽培していたことがばれ、藩命にそむく大罪人だときついお叱りを受けたのじゃ。

六体地蔵に刻まれた地蔵
顔は兄弟の顔に似ているのだろうか（上も）

14

とぼとぼ帰路に着き、村の近くまで帰って来ると、藩の討手が追ってきているという。兄弟が泣き崩れているところを討手につかまり、ついに討首になってしまったと。

ところが兄弟の怨霊によって、幽霊や火の玉が出て村人は恐れおののいた。

さらに次の年も、その次の年も凶作になった。村人たちは、これは兄弟のた

六体地蔵
（地蔵七基と右端が三界万霊塔）

たりじゃと、庄屋と相談して供養をすることになった。そこで兄弟の墓の近くの道端に六体地蔵を建立した。六体地蔵は天保三年六月（旧暦）、田植えのあとに建てられたという。それが馬形の六体地蔵じゃと。

国道四二九号は、旧勝田町真加部から馬形を通って旧大原町方面に行く。馬形で道が大きくカーブしており、その山裾に六体地蔵がある。地蔵七基と三界万霊塔が建っている。地蔵は天保三年の建立でなく、それより三十年ほど前の寛政十年（一七九八）の建立と刻まれている。

天保三年六月の建立は、地蔵の右端にある三界万霊塔だ。万霊塔は、万霊を供養するために建立されるもので、兄弟の供養のために建立されたと考えられる。それが伝説では六体地蔵となったのだろうか。

（二〇〇七、八）

15

6

鳥挿地蔵——高梁市成羽町星原

江戸時代、高梁市成羽町は、成羽藩という小藩だった。

一六一七年、因幡国若桜から山崎家治が入封してできた。家治が二十年間治めたあと水谷勝隆が入部。松山藩主に転ずると、家治の二男が旗本として入る。そして明治維新まで山崎氏が領主として治めるのだ。山崎氏が旗本である十八世紀後半ごろの話だ。

藩にはたいそう腕のよい鷹匠がいた。この鷹匠が訓練した鷹は、一直線に獲物に襲いかかり、必ず仕止めたというのだ。人々は、この鷹匠を鳥挿の名人と呼んで尊敬していたのじゃ。

大鷹狩りの日、藩主の鷹がみごとな働きをし、鷹匠はおほめの言葉を頂戴し、いっそう名人の名があがったのだった。

その夜、鷹匠は夢を見た。大鷹が大空に向けて矢を射

たように飛び立ったかと思うと、大きな白い鳥の首に刺さった。そして白い鳥とともに落ちて来たのじゃ。鷹匠は「やった」と大声を上げて喜んだが、やがて悪夢に変わった。

うめき声に驚いた妻が、ゆり起こすと、冷や汗で全身がぐっしょり濡れ、震えているのじゃ。

鷹匠は、これまで鷹の餌にするためたくさんの小鳥を取り、訓練のため多くの鳥や動物の命を奪ってきた。これらの怨霊が夢に現れたのだと思った。

鷹匠は、犠牲になった鳥や動物たちを供養するために、狩場近くの往来のわきに地蔵を建立した。

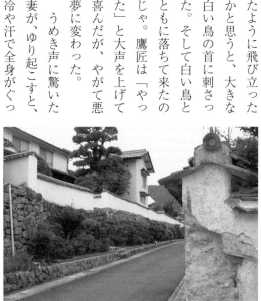

史跡・星原丁武家屋敷

16

その地蔵が鳥挿地蔵と呼ばれるようになったのだと。

国道三一三号線から成羽小学校のすぐ西側を山手に入ると、昔の面影が残る星原丁の武家屋敷がある。幅二メートルばかりの狭い道をしばらく西進すると、右手に小さな地蔵が見える。それが鳥挿地蔵である。

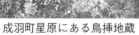

成羽町星原にある鳥挿地蔵

地蔵は丸彫りの座像で、像高が四六センチ、土台の高さが二九センチあり、自然石の上に置かれている。土台前面に「法界　寛政五丑年七月二十二日」と刻されている。一七九三年の建立だ。地蔵の顔は、鷹匠の顔に似せて刻されたものだろうか。目を少し閉じて、何か思いにふけっているようである。

あたりは小公園でベンチも置かれている。以前は管理が行き届いていたが、いまは草ぼうぼう。説明板も「成羽町指定文化財」「成羽町教育委員会」のまま。高梁市への合併で何事も行き届かなくなったのだろう。

（二〇〇七、九）

7 雨乞いの神——真庭市蒜山上長田

久しぶり、ゆったりした石仏の旅をすることができた。

秋の一日、蒜山、旧八束村西原に「南江様」という雨乞いの石仏があると聞いて訪ねた。

「温泉の快湯館への道を入ってすぐ右折、川沿いに行くと小山がある。そこの松の木の下にある。南江渕はすぐそばにあった」

地区の人に教えられて、小川のそばの道をさかのぼると、右手に小さな丘があった。松の木がない。よく見ると枯れて幹だけになっている。

マムシに注意して藪の中をかき分けて進むと、枯松の根元に石が立っている。「大南湖神」と刻されている。

「これだ」。花崗岩の自然石で高さ八五チセン、幅六五チセン。土台は土に埋もれているのか見えない。

小丘のそばの小川には渕の形跡はない。現在、井堰が

造られているところが渕だったのだろうか、すっかり埋もれている。

昔、旭川の支流・高松川に南江渕という深い渕があった。人でも立てれんほどじゃった。

その渕の水をかえると、災いが起こったり、大雨が降るという言い伝えがあった。

一九三八年、その年は大旱魃で、田んぼは干割れができ、このままでは稲が枯れてしまうようになったのじゃ。

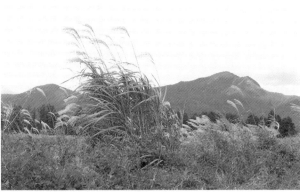

「南江様」の近くから望む下蒜山（右）と中蒜山

村人は、中蒜山の日留神社に参ったり、一六山の頂上で千貫焚きいうて大火を焚いたりして雨乞いをしたが効果はなかったと。

「南江渕をかえてみんか」

村人が渕の水をかえ出し始めると、これまで雲一つなかった空が、にわかに曇ってきた。懸命に水をかえ出す

大南湖神

と大雨が降り出した。村人は抱き合って喜んだのじゃ。

そうこうするうちに村の一軒に雷が落ちて火事になりだした。みんなはあわてたが、大事には至らなかった。落ちた雷は自在鈎を伝って、いろりに掛けてあった鍋の中に落ち込んだ。家の者は、それを煮て食うたということじゃが、味はどうだったか聞きもらした。

それから渕のそばの小丘に石碑を立てたのが南江様（大南湖神）じゃ。いまは渕が埋まってしまったが、南江様にお願いすると雨が降るといわれとる。

渕の水をかえる・濁らせる・石を投げ込むなどすると雨が降るといういわれは県内あちこちにある。水神様を怒らせて雨を降らそうという作戦だ。

「南江様」を見てから「快湯館」の湯に入り、蒜山名物ジンギスカンを食べ、おいしい空気と自然を満喫したゆったり石仏の旅だった。

（二〇〇七、十）

8 腰折地蔵——新見市唐松

腰痛になってから二十年ほどになる。いつも腰に違和感があって、重くて不快感がある。それだけならよいが、時に激痛が起こり足腰が立たなくなる。横に伏せていると、どうにか動けるようになるので、痛みをこらえて動いていると、また日常生活ができるようになる。

腰が治ればよいと思うが、本格治療をせずにきている。そのくせ腰痛に効能があるという腰折地蔵があると聞けば、そこを通るとき手を合わせ、神仏頼みをする。

新見市唐松位田に霊験ある腰折地蔵が祀られていると聞いて、県北に出かけた際に立ち寄った。唐松から土橋、草間に通じる古い山間の道のそばに立派な堂があり、その中に祀られていた。

なかなか大きな地蔵だ。高さ一三一チセン、幅四七チセンの石仏である。少し赤みを帯びている。砂岩（和泉砂岩とい

う）を舟形にし、そこに浮き彫りで立像が刻まれている。腰の部分には幾重にもさらし布が巻かれている。

堂の世話をされている地元の藤原さんがやって来られたので話を聞くことができた。

この地蔵は、腰の部分が折れているので腰折地蔵と呼ばれるのじゃ。腰痛などに効験がある。願を懸け、治るとさらし布で地蔵の折れたところを巻いて差し上げる。そのさらし布が多くなると解いて手ぬぐいぐらいに切り、参拝者に授けているのじゃ。それを腰など痛い部分に当てると治るといい、各地から参拝者がある。

毎年四月に住職に拝んでもらってお祭りをしているで。

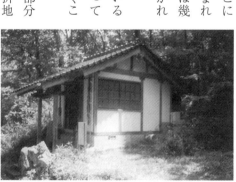

腰折地蔵の祀られている堂

20

「参詣者御記名帳」を拝見すると、新見市以外の井原、総社、岡山、笠岡、高梁などの市名が記されている。結構遠くから参拝されていて、やはり腰痛に苦しんでいる人が多いのだと思った。

さらし布が腰に巻かれているので、地蔵に刻まれた文字が見えない。『阿哲郡誌』（一九三一年刊）をみると、「正平十二丁酉三月三日」「藤原友重」と刻されていると。正平十二年は南朝の年号で一三五七年だから古い石仏だ。

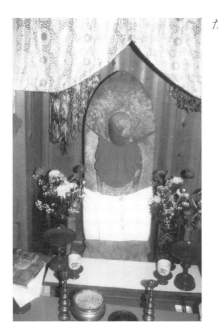
腰にさらし布を巻いた腰折地蔵

新見市内には「正平十二年三月三日」と刻された石仏がほかに二体ある。それは「昼間の地蔵」と「夕間の地蔵」で、いずれも正田にある。昼間の地蔵は腰折地蔵とも呼ばれている。名前は「光□彌」（昼間）「光阿彌」（夕間）となっている。藤原友重と光阿彌などとがどういう関係か分からないが、三体とも同一人物または関係者であることは確実だろう。これらの人によって造立されたものだ。

腰折地蔵のさらし布をいただいて帰り、腰に当てると、何か腰痛がすっきりしたような気がした。このまま治ってくれればよいが。

（二〇〇七、十一）

21

9 袈裟斬り地蔵——吉備中央町竹荘

晩秋の一日、紅葉見物をかねてゆったり過ごそうと、吉備中央町にある総社宮二社を訪ねることにした。

まず竹荘（旧賀陽町）の総社宮・岩牟良神社を訪ねた。総社といわれるだけあって、なかなか立派な神社である。

六社の神輿が集まる六社大祭が行われたといわれ、竹荘郷の首神である。

眺望がよく、周囲には高原上に開かれた水田が広がっている。少しあたりを歩いていると、小丘の上に堂が見えた。「竹荘八十八ヶ所霊場第八十七番奥の院札所 本尊地蔵菩薩」と記された板が柱に打ちつけられている。堂内には五体の石仏が並んでいる。中央は白色石灰岩の地蔵で、肩から斜めに折れている。

「こりゃ、話に聞いていた袈裟斬り地蔵ではないだろうか」

神社近くの家でたずねると、その通りだった。堂は明光庵というが、普通お堂と呼んでいると。昔は、現在のような堂ではなく、小庵であったのだろう。それを明光庵と言ったのではないだろうか。

この地蔵には、こんな話が伝わっている。

昔、明光庵のあたりは淋しいところで、夜道を通っていると化け物が出たと。化け物は白い大きなのっぺらぼうのようなもので、通りがかりの者におおいかぶさってくるのだ。村人たちは、夜、総社宮に参ることもできないと怖れていたのじゃ。

そのうわさを聞いた一人の侍が、「化け物などいるは

明光庵という堂

ずがない」と、ある夜出かけて行った。星明かりをたよりに歩いて行くと、庵のところからなにやら白いものが出てきた。大きな坊主のようでもある。次第に大きくなり侍におおいかぶさってきた。

「やあーっ」

侍が刀で斬りつけた。確かに手応えがあり、化け物は姿を消した。

翌朝、昨夜の場所に行ってみると、袈裟斬りにされた

袈裟斬り地蔵

石の地蔵が転がっていたと。

地蔵は舟形光背型で立像が浮き彫りにされている。高さ七七センチ、幅三四センチ、像高は六一センチ。建立年が刻されていないが、白色石灰石製であり像形からみて高梁市備中町の布賀台で十五世紀後半から十六世紀に製造されたものと考えられる。地蔵が二つに折れたため、このような話が生まれたのであろう。各地で二つに折れた白色石灰岩の石仏をよく見受ける。

地蔵の左右に二体ずつ石仏がある。左には地蔵（天明六年＝一七八六）と牛頭天王（安政五年＝一八五八）、右には馬頭観音（安政三年＝一八五六）と地蔵である。天明六年の地蔵には「廻国供養」の字が刻されている。牛頭天王や馬頭観音は、牛馬の供養や無病息災を願って建立されたものであろう。

（二〇〇七、十二）

10 イボ地蔵──総社市清音三因

昔は子どもが手の甲などに、よくイボを出していた。手の甲全面がイボというような子もいた。最近は、イボのできている子を見かけることが少なくなった。石鹸で手をよく洗い、清潔になったからだろう。

イボが出ると、集落にある榎の大木のところに行き、榎の表皮の小さな突起とイボを交互に指先または箸などで押さえながら「イボイボ渡れ、橋う架けて渡れ」と三回唱える。最後の「渡れ」が榎の方にならないといけない。するとイボが榎に移って治るといわれた。

イボ地蔵と呼ばれる路傍の石仏の線香の灰や水をイボにつけると治るともいった。こんな石仏が、どこかしこにあった。それほどにイボがたくさん出ていたのだ。

総社市清音三因（みより）（旧清音村）にイボ地蔵があると聞い

たので訪ねた。総社から県道四六九号線を南進、峠に差しかかった山際にある。

前面に仏像が浮き彫りされた立方体に近い石が二つ並んでいて、それがイボ地蔵である。仏像は風化が進んでいるが、その姿から見て地蔵に間違いない。小春日和のもとで、地蔵の顔がほほえんでいるように見えた。

一基は高さ二二チン、幅・奥行各一六チン、上面が中央部で少し盛り上がっている。石質は小米石（こめいし）＝白色石灰岩である。

もう一基は高さ一七チン、幅・奥行各二〇チン。

この地蔵に「イボを治してください」とお願いしながら、イボをこすりつけ、地蔵をすぐ近くにある大明神池

イボ地蔵を投げ込んだ大明神池

24

にドボーンと投げ込む。それでイボが治るのだと。秋に大明神池の水を落とすと、底から地蔵が現れるので、拾ってもとの場所に祀りなおす。

小米石は成羽川上流の布賀台に産するもので、備中地方一帯に小米石製の五輪塔などが多く残されている。いつの時代に造られたかははっきりしないが、

イボ地蔵

江戸時代より前で、戦国時代から安土桃山時代（一四八〇～一六〇〇年ごろ）ではないかといわれている。

このイボ地蔵は、もとは何だったのだろうか。備中地方に多く見られる小米石製五輪塔の地輪が形からいえば近い。それとも宝篋印塔の塔身だろうか。他の石仏だろうか。

いずれにしても小米石製で風化し、小米のような小さな結晶で表面がざらざらしているので、榎と同様にイボを移して取ってもらおうと願ったのだ。

二基の地蔵の隣に法華石経塔（高さ一七三センチ、建立寛政十二年＝一八〇〇）が立てられているが、その前の香炉もよく見ると小米石製（高さ一六センチ、幅・奥行一九センチ）で、五輪塔の地輪のように見えた。

いま池の中に投げ込まれることのなくなったイボ地蔵は、世の中をどう見ているのだろう。

（二〇〇八、一）

11 ゆるぎ堂の地蔵——浅口市鴨方町本庄

昔、本庄木ノ元の谷川に石橋が架かっていた。当時は橋といえば丸太橋か土橋で、石橋はたいそう珍しく、立派なものだった。

ところが、その石橋を渡ると、どうしたことか、橋がぶるぶるっと、ふるえるように揺らぐ。調べてみても、橋はちゃんと固定されていて揺らぐはずがない。

「こりゃおかしげな橋じゃなあ。どうしてじゃろうか」

みんなそう話していた。その後も、橋の揺らぐのが収まらないので、橋の石を起こしてみることにした。起こしてみると、裏側には立派なお地蔵様が刻まれていたのだ。

村人は、早速堂を建てて祀った。そして堂の名をゆるぎ堂と呼ぶようになったと。

浅口市鴨方町本庄木ノ元の田んぼの中に祀られているゆるぎ堂の地蔵は、延命地蔵で丸彫りの石仏。高さ二一一チセン、花崗岩で作られている。

地蔵は右手に錫杖を持ち、左掌に宝珠を載せ、蓮華座に立っている。頭の背面に円盤状の頭光をめぐらしている。像全体は細かな表現がなく、一見、のほほんとした姿をしている。背面も粗たたきのままで、石橋になっていたとしても表が地蔵とは分からなかったであろう。

地蔵には「正慶元年壬申十月下旬 大工光真 宗延敬白」と刻されていて、北朝の年号で一三三二年、鎌倉末期のものだ。

田んぼの中のゆるぎ堂（右）と金比羅燈籠（左）

石工の光真はどんな人か不明だが、作風からみて地元の人ではないかといわれる。鎌倉時代の丸彫り石仏は非常に珍しいので、県の重要文化財に指定されている。

堂内には、右側に地蔵、中央に四国八十八カ所霊場第八十番国分寺千手観音の石仏（明治三十六年＝一九〇三）、左側に弘法大師の石仏（文化三年＝一八〇六）の三体が安置されている。

明治三十六年（一九〇三）に、鴨方町内に養阿八十八

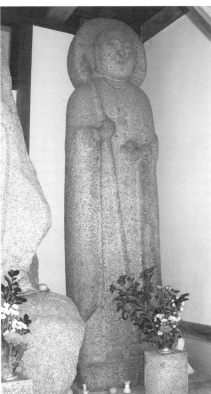

ゆるぎ堂地蔵

カ所を勧請したと記録にあり、千手観音石仏に「明治三十六年四月吉日　西講中」とあるのと一致する。当時は、春秋に盛大な大師巡りが行われていたのだろう。

ところが信仰が衰えて、戦後長い間、手入れもされず、堂は荒れ、草ぼうぼうの状態だった。地元で大工をしていた稲塚氏が、堂の応急修理だけはしていた。

その後、地元の研究者によって調査され、町指定の文化財になってから手入れがされるようになったという。

現在は立派な堂になり、清掃などもよく行われている。

この地蔵には、別の伝説もある。谷奥の宇月原に入寺があり、そこに地蔵が祀られていた。昔、大雨による山崩れで地蔵が流され、現在地にとどまった。元に戻しても、また流されてと、現在地に祀ることにしたのだと。

（二〇〇八、二）

12 地神碑建立の費用——鏡野町女原

　地神の祭りは春秋の社日に行われる。地神碑に注連縄を張って、酒や米、野菜、魚などを供え、集落の人々が集まり拝む。春には豊作を祈り、秋には豊作に感謝する。社日は彼岸中日に一番近い戌の日である。

　地神碑は、県北の旧上斎原村など一部の地域を除き、ほぼ県内全域にあり、集落ごとに建立されている。旧山陽道以北は自然石に「地神」と太字で刻んだもの、以南は五角柱の各面にそれぞれ「天照大神、少彦名命、大己貴命、埴安媛命、倉稲魂命」などと五神を刻んだものが多い。

　鏡野町女原（旧奥津町）にある薬師堂の周囲には六地蔵、大日如来（牛馬供養碑）、力石などとともに地神碑がある。

　高さ約一二〇㌢、卵型の自然石に地神と刻まれている。

　「普通の地神様だな」と、左右と裏面に何も刻まれていないことを確認し、立ち去ろうとした。「まあ念のために」と、台座の泥をブラシで除いてみた。何か文字が見えた。あわててブラシを動かす。多くの文字が刻まれている。

記

一米壱俵	坂手善太良
一同弐斗	同苗浪太良
一	同苗貞太良
一同壱斗	小林長蔵
一同八升	赤坂幸太良
一同	同苗高治良

薬師堂。周囲に石仏が多くある

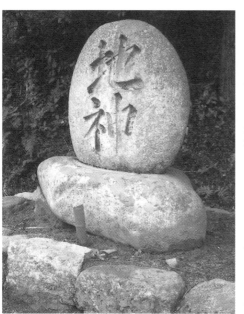
女原の地神碑。台座前面に建立費が刻されている

一同　友保柳太良

一同　小林勝造

明治九丙子年

八月吉辰

明治九年（一八七六）に建立され、その費用が記されたたいそう珍しい地神碑だということが判明した。建立費の記されたものを、それまで見たことがなかったので興奮で手が震えた。

地域の八人がそれぞれ米八升から一俵を出して建立したことが分かる。一俵を四斗として（以前は三斗五升俵などもあった）計算すると、百二十二升（三俵二升＝百八十三㌔）になる。いまはあまりにも米価が低いが、例えば六〇㌔三万円として約九万二千円であり、これでは建立できそうにない。

しかし、当時の米は価値が非常に高く、明治初期には「米一升あれば一人役、一石あれば百人役使える」といわれたほど。それだったら百二十二人夫（日当一万円として百二十二万円）になり、十分に地神碑を建立できる。「調査は念には念を入れ」を肝に銘じたのだった。

（二〇〇八、三）

13 小野小町の墓──総社市清音黒田

倉敷市酒津から県道倉敷清音線を少し北上すると総社市に入る。すぐに右折してJR伯備線の下をくぐる。そこが総社市清音黒田という小さな集落だ。黒田の細い谷を入って行くと「小野小町の墓」の案内板が見える。

小野小町は平安前期の歌人で六歌仙の一人。絶世の美人で各地に伝説が残されている。

山麓を少し登ったところに拝殿があり、その裏にある五輪塔が小野小町の墓だという。五輪塔は高さ約一九〇チセン。空・風・火・水輪は花崗岩だが、地輪だけは白色石灰岩製だ。それに宝篋印塔の基礎の転用のようでもある。

その下に花崗岩製の蓮華の台座がある。蓮華の台座前面に「小野小町塔」と刻まれている。

五輪塔を注意して見ると、空・風・火・水輪には四方に梵字が刻まれている。梵字は五輪塔に刻まれるもの。

ところが火輪だけが梵字の位置が違っている。いつの時か積み替えたものだろう。

地輪にも前面に梵字が刻まれているが、よく見ると他にも文字があるようだ。しかし判読できない。左面にもある。拓本を取ったが、ほとんど読めない。ただ前面「橘諸兄孫也」だけは読める。橘諸兄（六八四～七五七年）は奈良時代の歌人である。

橘諸兄と小町の関係はよく分からないが、諸兄の関係者が小野の墓を建立したとも考えられる。

この五輪は、空～水輪と地輪は別物で、製作年代も異なる。『備中集成志』（一七五三年編）によると、「詣人

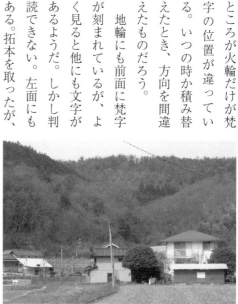

黒田の集落、後方の山が小野山

の便宜悪敷きとし寛保三年（一七四三）五輪の中銘の有町の墓を盗みに来る。ところが、墓石が自然に谷に転がを一ツ取て是に新たに石を刻み」建ったとある。り落ちてしまう。翌朝、村人が小町の墓の異変に気付きこのことについて面白い話がある。探すが見当たらない。大騒ぎしていると、大雨でも決し

小野小町の墓は、黒田の小野山（いまは野山という）て濁ったことのない田が濁っているので、探してみたらの頂上近くにあった。現在も、五輪塔や宝篋印塔の残欠五輪石があった。それを祀ったのが、山麓にある小町のや自然石を積み重ねた二基があり、小町の墓という。墓であると。

昔、倉敷市天城の者が十人ばかりで、ある嵐の夜、小

小野小町の墓（山麓のもの）

地輪は白色石灰岩で作られているが、白色石灰岩の五輪、宝篋印塔は備中各地にある。現在の高梁市備中町のあたりで一五〜一六世紀にかけて生産されたが、どういう理由か一七世紀初期に突然姿が消えている。したがって小町の墓の地輪も一六世紀のころのものであろう。

黒田には墓のほか小町に関するいろいろな伝説がある。また近くでは倉敷市羽島の日間法輪寺には小町が姿を写したという井戸などがある。

（二〇〇八、四）

14 をてる地蔵——総社市久代

「をてる地蔵はどこにありますか」

農家の庭先で仕事をしていた人に尋ねると、

「をてる。聞いたことがあるが養子で来たので、ようは知らん。まあ案内してあげよう」

そこにトラクターがやって来た。

「あの人は地の人じゃ。知っとるかもしれん」

総社市久代の松熊は三〇戸ばかりの小さな集落だ。二人に案内され、集落の東端まで来ると、道沿いにたくさんの石仏が並んでいる。その端に小さな地蔵が立っていて、それがをてる地蔵だった。

舟形の石に地蔵の立像が浮き彫りされている。本体の高さは四八チセンで、路傍でよく見かける石地蔵と同じような もの。像の上部には地蔵を表わす梵字の「カ」の字が、そして右側に「播州」、左側に「をてる」とある。

文化・文政のころというから、今から二百年ほど前のことだ。

久代村の男が行商をして各地を回っていた。男はなかなかの美男で、そのうえ商売で慣れた口上手。行く先々で女たちの心をゆさぶっていたのじゃ。

あるとき播州（兵庫県）の田舎に出かけたとき、何日間か宿をした家に、をてるという年頃の美しい娘がいた。娘は男の口車に乗せられて、夫婦になれると思い込み契りを結んだ。男は国に帰ったがいつまでたっても迎えに来てくれない。そこで思い切って、男の住む久代村を訪ねることにしたと。女の足じゃ。何日もかけて到着、村人に聞くと男には妻子があるという。そこで初めてだま

松熊の道沿いの石仏

32

されたと悟った娘は、夫婦にもなれず、村にも帰れず、悲嘆のあまり命を絶ってしまったのじゃ。

村人は、娘を哀れんで地蔵を建てて霊をなぐさめた。それがをてる地蔵じゃと。

「をてる」と刻された地蔵

松熊の東端の道沿いには、灯籠一、観音一一（一七四九年建立）、名号塔一、白石地蔵一（相当古い）、回国供養塔二（一七七五年、一七九一年建立）、それにをてる地蔵で、全部で十七基がある。

「南無阿弥陀仏」と刻された名号塔は堂内にあって、松熊の集落で祀られている。案内くださった人は「をてる地蔵はムラでは祀らんもんじゃと言われとる」と教えてくれた。

しかし、手洗鉢の水はきれいで、立てられた花も新しかった。誰かが、をてるのことを思ってお祀りしているのだろう。

をてると同じような話は県内にもいくつも伝えられている。そんな話を聞くたびに、美男の口車には乗ってはいけないと、若い娘たちに伝えたい。醜男の私の言うことなど、信用されないかな。

をてる地蔵はふくよかな顔をし、少しほほえんでいるように見える。をてるは、こんな顔をしていたのだろうか。

（二〇〇八、五）

33

15 まんだら石——井原市上出部町

井原市の中心街から上出部町の運動公園のそばを通って大江町の嫁いらず観音に行く道にちょっとした峠があ（かみいずえ）る。まんだら峠と呼ばれ、昔は家のない淋しい場所だったという。

まんだら峠には、まんだら狐がいて、よく人をだましたという話も伝わっている。

なぜ、まんだら峠というのだろう。訪ねてみると、峠の頂上が旧出部村と大江村の境界となっていて、道の北側の少し高い所にまんだら石と呼ばれる石碑が建っていた。

まんだらは仏教用語で曼荼羅、曼陀羅と書き、梵語（サンスクリット語）で、本質などの意。諸尊の悟りの世界を図式化したものを指す。石碑が、それに似ている ところからまんだら石と呼ばれ、その峠をまんだら峠と

呼んでいるのだ。

まんだら石は、高さ一八五チャンセン、幅一二〇チャンセンの自然石で表面に径八〇チャンセンの円形をほりくぼめ、円形内の周囲に「オンアボキャベイロシャノウマカボダラマニハンドマジンバラハラバリタヤウン」と光明真言が梵字二四文字で記されている。光明真言は、真言密

円形の上部には「天下泰平 日月清明」、下部に「施主田中武兵衛」と刻まれている。

まんだら石

教で唱える呪文の一つで、「大日如来よ、智慧と慈悲を
たれてお救い下さい」の意といい、これを唱えることで
一切の罪業が消滅するといわれる。中央には、胎蔵界大
日如来の真言、「アビラウンケン」の梵字五文字が十字
状に刻されている。

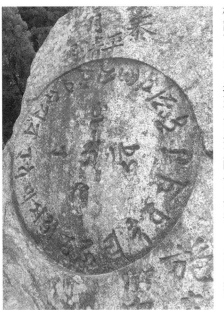
梵字で記された真言

このようなまんだら石を一般的には光明真言塔と呼
び、全国各地に建立されており、井原市内でも十基以上
確認できた。塔建立は江戸時代に流行し、光明真言も百
万遍とか二百万遍唱え、それを記念した塔も建てられ
た。井原市内はもちろん県内にも「奉唱光明真言一百万
遍」などと記した石碑が各地に建立されている。

峠にまんだら石が建立された理由については、『史談
いばら』第十三号（一九八四年十二月発行）に掲載され
ている「大江曼陀羅石碑の由来」（大塚宰平）によると、
大江村と出部村にまたがる「いいの山」の境界をめぐっ
て、両村で争いが絶えず、その根絶を願って、大江村年
寄役・田中武兵衛が、両村境に建立したものという。田
中武兵衛は天明・寛政年間（一七八一～一八〇一）に年
寄役を勤めたというので、そのころ建立されたのであ
る。

まんだら石は、時計の文字盤に似ているところから時
計石ともいわれたという。

（二〇〇八、六）

35

16 鉄砲地蔵——美咲町定宗

文化財の宝庫といわれる本山寺（美咲町定宗＝旧柵原町）は天台宗の寺院で、役行者が修行した地に七〇一年に創建された。一一一〇年に現在地に移り、大いに栄えたという。

本堂、三重塔、宝篋印塔が国の重要文化財に指定され、県指定の文化財も多数ある。

『作陽誌』によると、本山寺には一三院一二〇坊があったといわれるが、現在はない。その一つ遍照院の建物は戦前まではあった。

本山寺から定宗の集落までは尾根上に道があり、これが旧参道だった。現在は荒れてはいるが幅一㍍ばかりの道が残っている。この旧参道を本山寺から五分ほど歩くと、道端に丸彫りの地蔵が立っている。大きな自然石の上に四角な台座が置かれ、その上の蓮華座に地蔵の座像

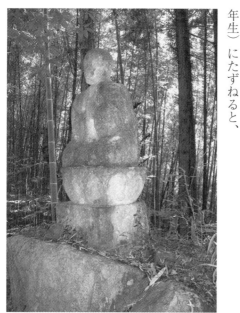

竹林の中で苔におおわれた鉄砲地蔵

が祀られている。

あたりは竹林でほとんど陽があたらず、地蔵は緑の苔でおおわれている。地蔵の像高は九三㌢、道路面からだと二㍍七五㌢にもなり、高地蔵だ。石質のせいだろうか、どこかしこで石がはがれ落ちており、顔も左面が半分ほどはがれ落ちている。

本山寺近くの畑で仕事をしていた青山一氏（一九三四年生）にたずねると、

「あの地蔵は鉄砲地蔵というんじゃが、昔、酒酔いがぶら下がったところ倒れ、顔半分が欠けてしまったと聞いとる。子どものころはこの道しかなく、大戸の小学校まで一時間以上歩いて通学したのじゃ」と。

なぜ鉄砲地蔵というのだろうか。

昔、村人が参道を歩いていると遍照院の和尚に出会った。寺に行き、

「きょうはどちらへ行かれましたかな」

とたずねると、

「どこにも行っておらん。寺におったぞ」

という返事。そんなことが何回も続くので、

「こりゃ狸が化かしとるに違いない。鉄砲で打っちゃる。明日は寺から出ないようにしてください」

と念を押しておいたそうな。

翌日、その村人は出会った遍照院の和尚を鉄砲で打つと、やはり大狸だった。

その狸を祀ったのが鉄砲地蔵であるという。

県内では狸が化かすという話は少なく、圧倒的に狐が化かす話になっている。この話は狸でめずらしい。

鉄砲地蔵は、直線で四キ余り離れた大戸の地蔵と向かい合いの地蔵だといわれる。大戸の地蔵は、吉井川の橋のたもとにあったが、現在は道端に移動されている。

高瀬舟の川湊・大戸から本山寺への道しるべとして文政四年（一八二一）に再建されたもので、台座正面に「本山寺道」、左面に「従是誕生寺二里半」、右面に「津山へ三里、一ノ宮へ四里、二ノ宮へ四里」と刻されていて、道しるべにもなっている。

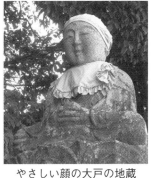

やさしい顔の大戸の地蔵

鉄砲地蔵は男性的な顔だが、大戸の地蔵は女性的な顔をしているように見えた。そして両地蔵はお互いに見つめ合っているのだろう。

（二〇〇八、七）

17 イボ地蔵——井原市美星町明治

連載を読んだ友人から、「イボ地蔵なら井原市にもあるよ」と知らせを受けた。酷暑になって、やっと訪ねることができた。

井原市美星町明治の三田にあるという。田舎だから、すぐ分かるだろうと思って出かけた。なかなか人に出会えない。ちょうど郵便配達員が通りかかったのでたずねると、

「この先一㌔ほどのところに鉄塔がある。その下あたりで道の右側にある。すぐ分かる」という返事。ところが別の石仏だった。

二軒の家を訪ねてやっと分かった。イボ地蔵というから地蔵とばかり思っていたが、宝篋印塔だった。墓地の端にあり、相輪が宝珠だけになり、笠の上に置かれている。高さ八四㌢で、小米石（白色石灰岩）製だ。

このイボ地蔵には、こんな話がある。

三田に二人の兄弟がいて、顔や手足にいっぱいイボを出していた。地蔵のところで遊んでいると、近くの子どもたちがやって来て、

「わーい、イボ出し、イボ出し…」

とはやし、石を投げつけてきたのじゃ。

二人が地蔵のうしろに隠れると、さんざん悪口を言って石を投げて帰って行った。二人は、石の当たった地蔵に、

「お地蔵様、痛かったろう。ごめんね」

と謝り、野の花を摘んでお供えしたと。

その夜、二人は夢を見た。地蔵が現れて、

「頭の上の石を取ってごらん。そこにたまってい

イボ地蔵からながめた明治三田地区

る水をつけるとイボが取れる」
と言って、すっと姿が消えたのじゃ。

翌朝、二人は地蔵のところに行き、上の石を取って見た。穴があり、きれいな水がたまっていた。すぐに顔や手に、その水をつけたと。

次の朝、二人は顔を見合わせて、驚きの声をあげた。あれほどあったイボがきれいに消えていたのじゃ。

そのうわさが広まって、イボで困っている人がやって

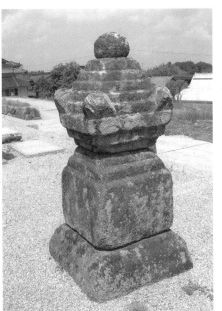
イボ地蔵と呼ばれる宝篋印塔

来た。水のおかげでイボが取れ、イボ地蔵と呼ばれるようになったのじゃと。

三田の斎藤美代子さん（一九二九年生れ）は、「もとは畑の隅にあったが、新しく墓地を造ったとき、墓地の端に移した。前には遠くから参る人もよくあったよ」と、話してくださった。

宝篋印塔の宝珠を取ると、笠の上部に径一〇センチばかりの穴が開いている。相輪を立てる穴である。小米石製だから、高梁市備中町付近で、鎌倉時代の終わりから関ヶ原合戦までの間に製造されたものだろうと考えられ、古い石仏だ。

地蔵というのは石仏の総称のような言葉で、宝篋印塔を地蔵と呼んでも不思議はない。

（二〇〇八、八）

18 化粧地蔵——児島半島

八月二十三、二十四日に各地で地蔵盆が行われる。総社市西郡では、二十三日の夕方、青年団が地蔵堂の掃除、灯籠の張り替え、飾り付け、お供えをし、夜には地区内の人々が参拝する。青年は堂に一晩籠り、二十四日の早朝からお接待。菓子を皿に盛って、やって来る子どもたちに接待する。経費は「お接待しますから」と地区内をつないで歩く。

このように地蔵盆に地蔵を祀り、子どもたちに接待するところは多い。地蔵は子どもと縁の深い仏なので、子どもが中心になって地蔵盆をするところもある。岡山市阿津と玉野市胸上、北方などでは、子どもが中心になって地蔵盆をする。地蔵を清掃し、絵の具で地蔵を化粧する。化粧地蔵という。

化粧地蔵は、児島半島一帯で行われているという。地蔵盆に訪ねることができなかったので、八月の終わりの一日、児島半島を歩いてみた。

岡山小串で化粧地蔵がないかとさがしたが、そんな風習はないと。八月二十三日の夕方、町内の当番が膳、果物、菓子を供える。和尚がやってきて参拝者と拝む。町内費と寄附で買った菓子を全戸に配り、子どもたちには子ども菓子を配る。

町内には地蔵盆用の小さな膳やわんなどが備えられている。

次に向小串を訪ねた。あった、あった。化粧地蔵が二体、道端にあるコンクリート製の祠（ほこら）の中に祀られていた。化粧されたばかりの美しい地

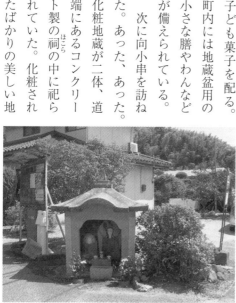

岡山市向小串の化粧地蔵堂

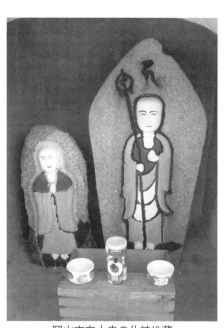

岡山市向小串の化粧地蔵

蔵だ。

大きな赤いよだれ掛けをしている。これも新しい。そ
れを取り除かせていただくと、赤、青、黄、黒、白で化
粧している。目がほほえんで、子どもの目だ。

近くの人にたずねると、二十三日に婦人会の人が化粧
させ、新しいよだれ掛けに替える。夕方、地区内の人が
参拝、子どもには菓子が接待される。

地蔵は一体が高さ九〇センチ、もう一体が六〇センチ。大きい

地蔵は舟形光背型の石に立像が浮き彫りされている。黒
で縁取りし、錫杖と梵字も黒。下の衣は赤、黄、上衣が
青、顔と手足が白である。

玉野市に入り、相引
には化粧地蔵はなかっ
た。隣の番田には、立
派な堂の中に丸彫り・
立像の化粧地蔵があっ
た。地蔵の高さは九三
センチ。台座の両側には文字が刻されているが、狭い堂で読
むことができない。化粧は黄、青、白、黒の四色で赤を
使っていなかった。このように児島半島には化粧地蔵が
各地にある。

化粧地蔵の風習は京都から伝わったと話して下さった
方もおられた。

（二〇〇八、九）

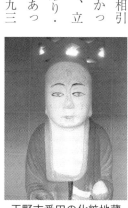

玉野市番田の化粧地蔵

19 恵堂地蔵——高梁市阿部

空は雲一つない秋晴れだ。秋だ。芸術の秋だ。そうだ、成羽美術館に行ってみよう。JR伯備線・備中高梁駅下車。駅前で成羽行のバスに乗る。成羽はもうすぐというとき「地蔵前」という停留所（高梁市阿部才原）があったので下車する。

すぐ近くに立派な堂があり、高梁方面行のバス停にもなっている。石柱に「高梁市観光百選　恵堂地蔵」とある。

近くの石屋さんに、恵堂の読み方をたずねると「エドウだ」と。「何か、いわれはありませんか」「川上から流されてきたのを祀ったということじゃ」

地蔵は立像で、高さ一八五チセン、幅九〇チセン、奥行き三六チセンの板状の花こう岩に浮き彫りされている。右手に錫杖、左手に宝珠という、よく見かける姿だ。顔面は風化

で痛んでいるが、大きな三角形の鼻が印象的で、威厳のある顔立ちだ。

像の右側に「敬白勧進沙弥宗蓮」「正和二癸丑十一月日」と二行に刻まれている。正和二年は一三一三年で鎌倉時代後期のもの。

昔、成羽川で大洪水があって地蔵が流されてきた。地蔵は川から上がりたくて、通りがかりの男に声をかけた。

「すまんけど、わしをそこに上げてくれ」

すると、男は、

「上がりたかったら自分で上がれ。もし上がってきたら祀ってやるぞ」

と言って立ち去った。

翌朝、男がそこを通ると、地蔵が上がっているではないか。男は約束どおり地蔵を祀ったというのじゃ。

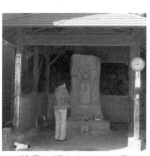

地蔵の祀られている堂

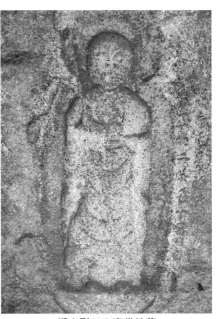

浮き彫りの恵堂地蔵

り、ハエを煮付けて食べたら腹痛を起こした。このうわさで釣りをする者も少なくなり、おかしいというので岩を起こしてみたら立派な地蔵様だった。それを祀ったのが恵堂地蔵だと。

恵堂地蔵に手を合わせて、成羽まで歩くことにした。二百㍍ほど行くと、右手にたくさんの石仏の並んだ聖地があった。清正公大神儀、光明真言百万遍供養塔、地神、六地蔵など。奥にコンクリートブロックの堂があり、堂内は上下二段になっていて、上段に七基、下段に一六基の地蔵が祀られている。みると白色石灰岩製の双体地蔵があった。二人の地蔵が、恋人か夫婦のように寄りそい、いかにも幸せそうな顔をしている。これも恵堂地蔵ほどではないと思われるが、古い時代のものだ。

地蔵の彫られた板状の石は、土台石の中央にはめ込み穴がほられ、そこに立てられている。土台石は高さ二三㌢、幅一八〇㌢、奥行き七二㌢の平たい石だ。

地蔵が流れてきた成羽川は、空の青を映して透き通るように青く輝いて流れている。

地蔵は上流のどこから流されてきたのだろうか。

こんな伝説もある。成羽川の大水のあと、川岸に大きな岩が現われ、魚釣りに格好の場となった。みんなが釣

（二〇〇八、十）

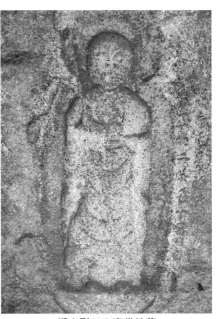

白色石灰岩の双体地蔵

43

20 汗かき地蔵——笠岡市神島

秋晴れの下、笠岡市の神島霊場を少し巡ってみようと出かけた。健康のために歩くのはよいし、気分転換ができきストレス解消になる。

神島霊場は、四国八十八カ所霊場のミニ霊場で、県内では最もよく知られている。延享元年（一七四四）に、今田慧弦、池田重郎兵衛が、四国の各札所から土を持ち帰り開創したといわれている。

へんろ会館で霊場の地図をいただこうと訪ねたが留守。近くに神島公民館があったのでそこでいただいた。

地図をたよりに、まず一番の霊山寺（りょうぜん）。四国は徳島県鳴門市にあり、立派な山門、それに多宝塔がみごとな寺だ。神島の霊山寺札所は、天神団地入り口から少し山側に入ったところに堂がある。堂の裏は竹藪になっている。

堂内の祭壇には本尊釈迦如来の石仏が二基、弘法大師の石仏が一基祀られていて、いずれも丸彫りだ。

境内には、入り口右側に地蔵堂がある。丸彫りの地蔵座像の石仏が祀られている。この地蔵には、おもしろい話が伝わっている。

昔、霊山寺の堂を改築し、新しい祭壇上に本尊の釈迦如来と弘法大師を安置したのじゃ。

「このお地蔵さんも、いっしょに祀ってあげたらよかろう」

ということになり、敷地内にあった地蔵を祭壇にお祀りしたと。

みんながひと休みして、祭壇を見ると、地

汗かき地蔵の顔

霊山寺の堂（左）と地蔵堂（右）

蔵様の顔が濡れているのじゃ。

「こりゃ不思議じゃのう。きょうはよい天気なのに、なんで濡れとるんじゃろう」

すると、一人が言ったのじゃ。

「こりゃ、お地蔵さんが、お釈迦さんやお大師さんと同列に祀られたんで、はずかしゅうて冷や汗をかかれとるのかも知れんぞ」

そこで村人は、別に堂を建てて、お地蔵さんだけを祀

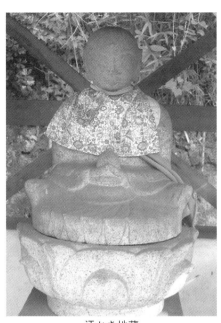

汗かき地蔵

られたということじゃ。それから汗をかかんようになったと。

地蔵の高さは四二チセンで、蓮華座の上に座られている。一番下の台座からだと高さが約一三〇チセンほどになる。台座の前面には四人の戒名が刻まれ、右面には「文政八乙酉十二月日建」とある。一八二五年の建立だ。

冷や汗をかかれた地蔵の顔は、たいそう知的で、もちろん汗をかかれてはいなかった。

地蔵堂の横には、牛の像を浮き彫りにした石碑があり、前に焼き物の牛の像が置かれている。牛神か万人講碑であろう。

また、左側には、神島霊場を開いた一人、「池田重郎兵衛之碑」（高さ一五八チセン）もあった。

（二〇〇八、十一）

21 簀の地蔵——笠岡市神島

前回、神島八十八カ所の霊場第一番札所・霊山寺の汗かき地蔵のことを書いた。

その日、一番、二番から五番の地蔵寺、それから県道を海沿いに北上、七十七、七十二、七十一、七十番と巡った。七十番の本山寺の堂はなかなか立派だった。堂の前に「讃州七十番　本尊馬頭観音」の石標が立っている。近くの遍路道のそばには地蔵の石仏が十基以上並んでいる。

島の中腹にあたるので眺望がよく、笠岡湾干拓地が目前に広がっている。

七十番札所本山寺のすぐ近くに番外札所の地蔵堂があると聞いて訪ねた。歩いて三分ほどの距離だ。自動車の通る道から山道に入る。コンクリート舗装された急坂を三〇メートルほど登ると、赤いペンキでべったり塗られた指さ

しの道標があった。その指先すぐのところが地蔵堂だ。

堂の右手に下屋が設けられ、そこに長椅子が置かれていて、休憩できるようになっている。堂内は畳敷きで、前面に本尊の石地蔵が安置されている。帽子をかぶり、派手なよだれ掛けをしている。本尊の左に大師像、右に白色石灰岩製の地蔵（立方体）が祀られている。地蔵の素朴な姿が浮き彫りされているが、宝篋印塔の塔身部分だろう。

本尊の地蔵は丸彫りで高さ六七センチ、蓮華座と台座で

簀の地蔵堂

供えられた簀

46

七〇センチある。台座のほとんどは堂の座の下になっているので、先に石地蔵が建立され、のちに堂が建てられたことが分かる。

よく見ると地蔵の背面や左右の壁に、簀（巻きずしを作るのに用いる簀）が一面に張られ、供物台にも供えられている。

この地蔵には、こんな伝承がある。

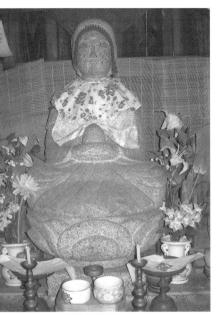

簀の地蔵

昔、神島汁方の庄屋さんが、石の地蔵さんを建立したのじゃ。

いつのころからか、この地蔵さんに簀が巻かれるようになった。その簀をいただいて帰り、尻の下に敷いたり、腹にかけて寝ると寝小便が治るというのだ。

ある日、孫思いのお婆さんが、寝小便を治してやろうとお参りし、簀を一枚いただいて帰り尻の下に敷いて寝かせた。翌朝、孫のふとんを見ると濡れていない。次の日も、その次の日も孫は寝小便をしていなかったと。

喜んだお婆さんは、早速、お礼に簀二枚とのぼりを持って参ったというのじゃ。それから、この地蔵さんは、寝小便を治す地蔵として信仰され、簀の地蔵さんと呼ばれるようになったと。

いまでもたくさんの簀が供えられているのは寝小便に効験があるからだろう。

（二〇〇八、十二）

22 北向き地蔵──真庭市古見

戦国時代、真庭市大庭（おおば）には篠向城（ささぶき）、旭川をはさんだ対岸の福田には宮山城があった。

あるとき、二つの城で弓の腕を競うことになったのじゃ。それぞれから強弓の武士が選ばれ、相手の城めがけて矢を射つことにした。

二つの城から同時に矢が放たれた。二本の矢は、それぞれ相手の城めがけて勢いよく飛んで行った。ところが二本の矢は空中で喰い合い、落下して地上に突き刺さった。そこから突然、水が吹き出し、たちまちにして池となったのじゃ。

その後、清水は絶えることなくこんこんと湧き出し、村人の大切な飲用水となっていた。

矢が落ちて刺さったところから清水が出たので、指矢（さしゃ）清水（地名は差矢）と呼ばれていた。二本の矢が喰い合

うという話は、吉備津彦と温羅（うら）の伝説でも有名。双方が放った矢が途中で喰い合い落ちたところで石と化した。

矢喰の宮（岡山市）である。

ある年、篠向城をめぐって、激しい戦が起こり、多くの武士が傷つき、死んだ。指矢清水も血で染まり、血の池になってしまったのじゃ。

ところが何日たっても血の池のままで、もとのきれいな清水に戻らない。困った村人たちは相談して、池に

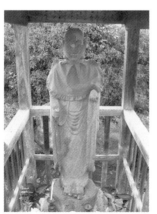
北向き地蔵

地蔵様を祀ればよいのではということになった。

早速、石工に地蔵を刻んでもらい、池の中に西方浄土に向けて建立したのじゃ。

「これできれいな水になるぞ」

翌朝、村人が池に行ってみると、地蔵様が倒れている

48

ではないか。立て方がおかしかったのだろうかと、今度はしっかり立てた。ところが次の朝には倒れている。何回立てても倒れるので、方角が悪いからではと、南に、そして東に向けたが結果は同じだった。

「北向きの地蔵様など見たことはないが、北向きにしてみよう」

北向きに立てたところ、それから倒れず、血の池もた

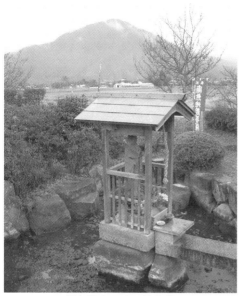

指矢清水の中の地蔵堂
うしろの山は宮山城跡のある深山（526メートル）

ちまち清らかな水にもどったというのじゃ。

真庭市旧落合町福田から旭川に架かる福田大橋を渡ると古見田の口である。古見郵便局があり、県道をはさんで指矢清水と北向き地蔵がある。

池は七×五メートルという小さなもので、いまもきれいな清水が湧き出ている。池の中央に地蔵が祀られていて、橋を渡って参拝する。

地蔵は丸彫りの立像で、高さ九九センチ。小さな堂の中にある。池面から地蔵の土台までの高さは九〇センチ。現在の地蔵堂は田の口の人たちが一九八六年に建立したもの。堂内の背面に寄附者名板が掲げられていた。

訪ねた日には、雪まじりの北風が吹き、地蔵様も吹き晒しになって、いかにも寒そうだ。顔面も少し赤く染まっていた。赤いよだれ掛けのせいだったのだろうか。

（二〇〇九、一）

23 腰折地蔵──井原市下出部町大曲

井原市中心街から国道三一三号を西進してしばらく行くと、大きく左折する。大曲（下出部町）という。大曲交差点のすぐ北、住宅街の一角に小堂があり、腰折地蔵が祀られている。

狭い堂内に、石地蔵六体と五輪塔の水輪部分が、ぎっちりと並べられている。

まん中の石地蔵と五輪塔は白色石灰岩製で古く戦国期のものだろうか。石地蔵は腰の部分で折損しており、それで腰折地蔵と呼ばれるのだろう。高さ二四チセン、幅二五チセン、厚六チセンで、板状の石に地蔵像が浮き彫りされ、素朴な姿をしている。他で見かける白色石灰岩製の地蔵とほとんど同じ姿である。周りの五基は新しい。

堂内には絵馬も奉納され「ウマ年　男性　腰が悪くこまっております。早くよくなりますようにお願いいたし

ます」と記されていた。祈願札もあり「□□□神山城姫地蔵尊」「戸木荒神山城　出部村」などとあり、下出部の戸木荒神山城と関係した地蔵であることがわかる。

伝説によると、戦国時代、戸木荒神山城が夜襲を受け、城主・伊達大蔵は、姫の新殿を乳母とともに高屋の小見山城へと逃れさせた。途中、姫は岩場で足を滑らせて転落、腰を打って動けなくなる。乳母が姫を連れて、やっとのこと焼橋の森まで逃れたが、ついに命が絶えてしまった。

姫はいまわの際、「ここに葬るべし。庶民には腰を治さん。されど武士に対しては鬼神となって戦わん」と

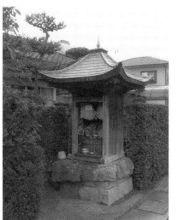

腰折地蔵が祀られている小堂

言い残したという。

乳母が敵に知られないように姫を埋葬したところが、腰折地蔵の場所だという。それで、この地蔵は場所が変わることを嫌い、これまでも区画整理や道路工事などあったが、わずかしか動いていないといわれる。

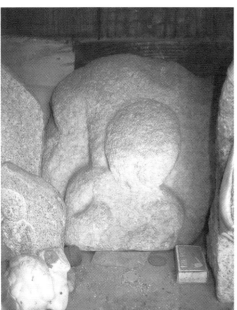

腰折地蔵

腰折地蔵から東南方向に戸木荒神山城跡が見える。高い山ではないが、急峻で岩場も見える。姫はどこの岩場から転落したのだろうか。ちょうど井原線「いずえ」駅のすぐ南にあたる。

通りがかりの老婦人が、

「子どものころには遠足などでよく登っていましたよ」

と話してくれた。

祭日は、旧盆の二十三日、地蔵盆の日で、以前は多くの参拝者でにぎわったという。遠くからも腰痛を治してもらうために参拝したといい、奉納札には尾道市のものもあった。

いまも信者があって、新しい供え物もあり、ご飯やお茶は毎日供えられているようだ。

「腰折地蔵様、どうぞ鬼神となって平和が続くように戦ってください。そして私の腰痛も治してください」

（二〇〇九、二）

51

24 七人ミサキ——美咲町中垪和

垪和と書いてハガと読む。難読地名の一つだろう。すでに平安時代に垪和荘という荘園名が出ており、古くから開発された土地だ。現在の美咲町東・中・西垪和、大垪和西・東のあたりだと推定される。美作台地上の村々で、どこも見事な棚田を見ることができる。

県内各地に七人ミサキはあるが、中垪和氏平にも七人ミサキがあると聞いて訪ねた。

西川から坂道を登って行くと、台地上に到着、そこが塞の神を祀る才の辻である。

そこから地図をたよりに氏平を訪ねたが、とんでもないところに出てしまった。引き返して垪和郵便局で道を尋ねて、今度はやっとたどりつけた。

高原上はどこかしこに道があって、初めての者にはとんと分からない。道を尋ねようと思っても人に出会わな

いし、道端に家もない。氏平の集落でも、やっと三軒目に人がおられた。尋ねると、

「地元のもんでないと分からん」

そう言って案内くださった。

集落の道から少し雑木林に入ったところに七人ミサキはあった。そこへの入り道は、あってなきがごときである。

七人ミサキは、七人ミサキ塚ともいい、幅五㍍、奥行き一・二㍍ほどの石積み区画の中に五輪塔数基と宝篋印塔一基がある。いずれも完全な形で立っているものはなく、あちこちに転がっている。

五輪塔は、空風輪、火輪、水輪、地輪がそれぞれ六〜一〇個確認できた。ほかに埋もれているものもあるかも

基壇上に五輪塔などが転がっている

知れない。球形をした水輪の直径が二〇㌢ほどだから小型の五輪塔だ。

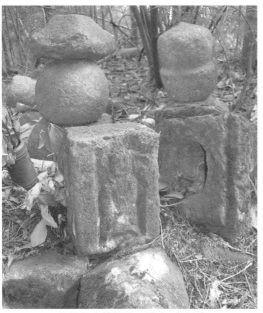

五輪塔と宝篋印塔の塔身（手前）

案内くださった方の話では、戦国時代、三の宮城、一之瀬城を拠点にしていた村上氏と竹内氏（竹内流棒術の祖だと）は毛利方にくみした。ところが宇喜多勢に攻められ落城する。その戦いのとき、両勢の斥候がこの地でぶつかり、死者が出た。その霊を弔ったのが七人ミサキだと。また、尼子の落武者が切腹したところだともいわれていると。

七人ミサキは、よくたたるといい、五輪塔などを動かしたり、周囲の木を切ったりすると障りがあるといって、村人もあまり近寄らないといわれる。

三の宮城は三月三日、一之瀬城が五月五日という節供の日に落城したと伝えられ、両城のふもとの集落では、これら節供を祝わないという風習があるという。

七人ミサキのすぐ近くに道標があり、正面には「小内山道」右面には「西八西川道　十丁」左面には「東両山寺道　四十二丁」裏面に「安永三午天施主□□□仁三郎」などと記されている。一七七四年の建立だ。昔は重要な道だったのだ。

（二〇〇九、三）

53

25 笠地蔵——美作市万善

美作市万善（旧作東町）の黒見山（四四二メートル）に笠地蔵があると聞いて訪ねた。作東支所（旧作東町役場）からでも結構ある。美作市役所からだと大変だ。自動車に乗れない年寄りは、公共交通機関もなく、市役所など縁のない場所だろう。議員の数も少ないので、こんな場所の声は行政に届きにくい。合併は、遠隔地ほど行政の光が届かないようになると実感した。

笠地蔵といえば昔話でよく知られている。市教育委員会で聞いたが分からない。地元の人に、「観音寺住職に聞いてみたら」と教えられ訪ねた。運良く和尚は寺におられた。

二百年ほど前の話。万善の庄屋・小左衛門は信心深く、観音寺の和尚が、黒見山山頂にある奥の院の行者堂に登るときには、いつもお供をしていた。

ある年、日照りが続き、村人は和尚に雨乞い祈祷をお願いした。

和尚が三日三晩、祈祷したところ、行者堂下の池から竜が天に昇った。そして待望の雨が降り出した。小左衛門は喜んで村に駆け下り、村人と祝宴を開いた。そのとき、自分が四十二歳の厄除け祈願で山頂に建立した地蔵のことを思い出した。雨に濡れてはと、笠を持って登り、

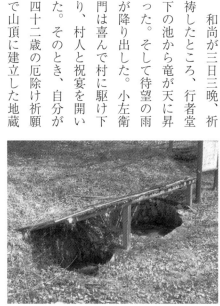
竜が昇ったという池（左は垢離取り池）

かぶせてあげた。

その後も、小左衛門は山に登るたびに新しい笠を地蔵にかぶせた。そのこともあって、小左衛門は一生幸せに暮らせたというのだ。

それでこの地蔵を笠地蔵と呼ぶようになったと。

昔話「笠地蔵」とは違うが、いい話だ。ぜひ行ってみたいというと、和尚は「一人では分からないから、案内しよう」と。

山頂近くまで道路があり自動車も通る。駐車場から少

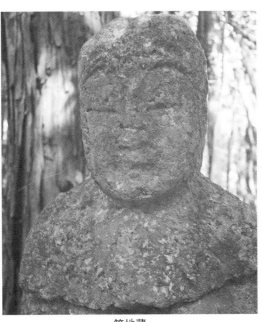

笠地蔵

し上がったところに竜が登ったという池（湧き清水）がある。大きさは一七〇×二二〇ｾﾝで、きれいな水がたまっている。横に垢離取り池（九〇×一二〇ｾﾝ）もある。

そこから散策道を五分ほど歩き、山頂に着くと三体の石仏が並んでいる。中央が笠地蔵で、高さ七一ｾﾝの丸彫りの立像。蓮華に「小左衛門」と刻されている。小左衛門の墓には文化九年（一八一二）に死亡とある。

地蔵は胸と足元の部分の二か所で折損している。顔は柔和な表情をしていて、小左衛門の心を映したものだろうか。訪ねたときには、笠をかぶっていなかった。

道路とこの一帯は緑地公園として整備され、一億円ほど投入されたと。ところがほとんど使われず、半ば荒れ放題。

ゆったりの旅が税金の使途を考えさせられる旅になってしまった。

（二〇〇九、四）

26 胴切り地蔵——総社市宿

四月二十九日、総社市の備中国分寺周辺で開かれた「吉備路れんげ祭り」を見に行った。紫雲英と書くれんげは、田一面が文字通り紫の雲がたなびいたように見える。どこもかしこも、人、人、人…。

祭りの会場から、ほんの少し南が旧山陽道で、山手の宿がある。宿場の面影も残している落ち着いた場所だが、祭りのにぎわいがウソのような静かなたたずまいだった。

宿から国分寺への参道口の一つに「国分寺参詣道」と刻した、文化三年（一八〇六）建立の石製の標柱が立っている。そこから少し東寄りに地蔵堂がある。ちょうど寺山古墳の北側にあたる。

地蔵堂は、古びた小屋のように見えるが、三・七㍍×五・〇㍍という立派な堂だ。いつもは鍵が掛かっていて

入れないが、正面の祭壇上に大きい石仏三体が並び、周囲に小さな石仏がいくつか置かれている。大きい石仏三体は、いずれも地蔵である。

まん中の地蔵は、白色石灰岩製（台座は花崗岩で、のちに作られたもの）で、胴が左から右にかけて、少し斜めに折れている。地蔵は立像で、板状の石材に浮き彫りされ、高さ四五㌢。素朴な姿をしていて、まん丸の顔は、にこっと笑っているように見える。

白色石灰岩製であることと、姿からも相当古いものであることは確かだ。

地蔵堂内の胴切り地蔵（中央）

地蔵堂

56

昔、一人の侍が病にかかり、なかなか治らないので、一所懸命に地蔵を拝んでいたのじゃ。それでも病気はいっこうに治らない。侍は辛抱に、辛抱に参ったが霊験がないので腹を立て、地蔵を刀で切りつけた。

「この役立たずめ」

ののしりながら、どぶ川に投げ捨てたのじゃ。村人が、

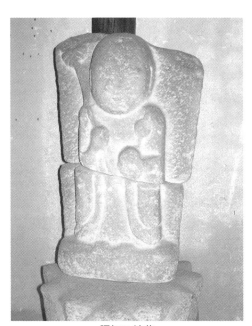

胴切り地蔵

「ばち当たりのことをする侍だなあ」

と言いながら、拾い上げて洗い、もとのように祀り直したと。

その後、その地蔵は霊験あらたかな地蔵として、多くの人に信仰され、参拝者が絶えなかったというのじゃ。

そして胴切り地蔵と呼ばれるようになり、いまも地蔵堂に祀られている。

地蔵は、刀で切られたように胴が切損しており、まさに胴切り地蔵の名の通りだ。

この地蔵は、いぼ地蔵とも呼ばれていて、いぼが出たときには、前にある瓦製の香炉の灰を付けると治るといわれる。

板状の白色石灰岩に刻まれた地蔵などで、途中で割れているのを、他でもよく見かける。材質上の問題なのだろうか。

（二〇〇九、五）

57

27 首斬地蔵──美咲町西川

総社の自宅から津山方面に行くときには、足守から国道四二九号で吉備中央町円城、小森を通り、細い旭川ダムぞいの道は対向車が来ないことを祈りながら車を走らせる。江与味橋まで来ると、ほっとひと息つく。

橋を渡ってダムに沿って北上する。この道は、ダム建設によって新しくつくられたもので、当時は広い道だっただろうが、いまでは大型トラックとすれ違うときには停車して待たなければならない。

西川の町に着く少し手前の山際に堂があり、地蔵が祀られている。前を通るたびに、一度車を止めて通行の安全を祈ろうと思うのだが、ついつい車の流れの中で通り過ぎたり、時間を気にして通過してしまっていた。今日こそはと、少し広くなった道路わきに駐車し、やっと参拝することができた。

半跏坐の立派な丸彫り地蔵で、思ったより大きい。赤いよだれ掛けが、薄暗い堂の中で光っている。像高を計測すると一一〇チセン、半跏像なのでずっと大きい感じがする。台座の高さが四〇チセンあるので、下からだと一五〇チセン、人の背丈ほどにもなる。

この地蔵は首斬地蔵と呼ばれている。もとは罪人の処刑場のところにあったものだという。旭川ぞい（西川大字通谷）にあったが、ダムに沈むことから、高所に移転したのだ。それが現在地である。

『久米郡誌』（一九二三年刊）には「西川首斬場の跡」「西川牢屋跡」は「西川陣屋の時、罪人の首斬場のあった所で、今は供養の石地蔵のみ寂しく立って居る」とあり、両者はほぼ同じとこ

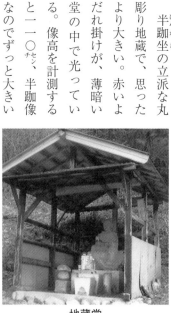

地蔵堂

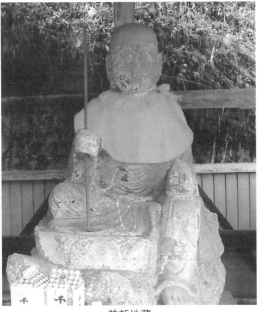

首斬地蔵

ろだ。首斬場の石地蔵が、いまの首斬地蔵である。

訪ねたとき、地蔵には、酒、水、花が供えられていた。首を斬られた罪人の中にも、当然酒好きがいただろう。罪の有無とは無関係に酒好きは酒好きの気持ちがよく分かる。

「あの世では酒どころではなかろうが、まあ娑婆(しゃば)におったころを思い出して、一杯やってくれ」

酒好きの誼(よしみ)で酒カップを供え、手を合わせた。

堂内には堂修理の寄付者名が掲げられている。そこには「松ヶ瀬地蔵」とある。地蔵の前を流れる旭川の瀬を松ヶ瀬と言ったのだろうが、現在は湖底で瀬があったことすら分からない。

地蔵堂のそばは小さな谷(迫)で、ちょうど雨後だったので、滝のように水が流れていた。前面に広がる湖水は静かそのもの。

地蔵の顔をながめていると、静かな表情の中に少し寂しそうなところがある。また、あまりにも早い時の流れに流されまいと、しっかりと錫杖をついて坐っているかのようでもあった。

（二〇〇九、六）

28 灰俵霊神——総社市影

姥棄て山の伝説は全国各地にあるが、県内にも多くあり、何十カ所にも達するだろう。「ここから六十になると棄てた」という場所は崖地に多く、川端の崖地が目につく。姥棄ての石仏が、総社市の北部・旧昭和町影

灰俵霊神（左）などミサキを祀る三つの石仏

にあると聞いて、一度見ておこうと訪ねた。

影という地名は、日陰を意味し、南側に山があって日当たりの悪いところ。影の反対が日向で南が開けた場所だ。影と同じような地名は、陰地、隠地、蔭、山影、影屋、北向、陰平などがある。

石仏があるのは、影の中で最も日陰にあたる艮明神（艮御崎八幡神社）である。山の北麓にあり、眼下には高梁川が流れている。東北方向から流れてきた高梁川は、神社下の山に突き当たり渕になっている。立岩渕といい、深い渕で恐ろしいような場所だ。

昔、六十歳になると俵に入れられ、崖の上から立岩渕に投げ棄てられたという。途中で人に会い、何かと尋ねられたら「灰俵だ」と答えたというのだ。

そこに棄てられた老人を祀ったのが、神社境内の右奥にある「灰俵霊神」の石仏である。高さ五〇チセンという小型の石仏で、表には「灰俵霊神」とだけ刻まれている。

こんな小さな石仏だったのか。それにしても棄てた老人がミサキになり、たたるとおそろしい。そこで、石仏

を建立せずにはいられなかったのではないだろうか。

灰俵霊神の右側には「剣岬」「村魅碕因幡霊神」と刻まれた二基の石仏が立っている。二基とも「岬」「魅碕」でミサキだ。地形からみても危険な場所であり犠牲者が出た。たたることのないよう、それら人や家畜の霊を祀

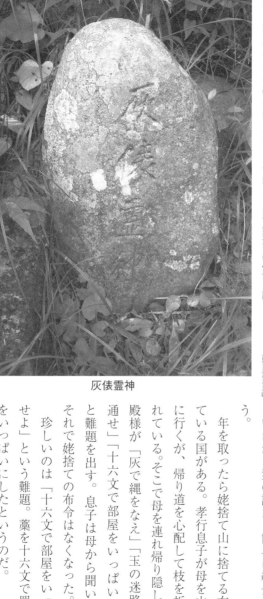

灰俵霊神

ったのだろうか。そういえば、神社そのものが艮御崎である。

艮は東北の方向で鬼門ともいう。

「姥捨て山」の昔話は、総社市内でも採録した。「枝折り・難題型」といわれる型の話だ。簡単に紹介してみよう。

年を取ったら姥捨て山に捨てる布令が出ている国がある。孝行息子が母を山に捨てに行くが、帰り道を心配して枝を折ってくれている。そこで母を連れ帰り隠しておく。殿様が「灰で縄をなえ」「玉の迷路に糸を通せ」「十六文で部屋をいっぱいにせよ」と難題を出す。息子は母から聞いて解く。それで姥捨ての布令はなくなった。

珍しいのは「十六文で部屋をいっぱいにせよ」という難題。藁を十六文で買い部屋をいっぱいにしたというのだ。

（二〇〇九、七）

61

29　水死者の地蔵──美咲町藤原

美咲町藤原（旧柵原町）の地区誌『藤原のあゆみ』が二〇〇九年に地区住民の手で編集・刊行された。藤原地区はかつて柵原鉱山の中心地で、古い写真を見ると事務所や社宅、藤原立坑と鉱山一色である。

区長の大神弐之氏から「地区誌刊行祝賀会で地元の民話を語ってほしい」と依頼を受けた。大神氏は三十四年間、柵原・美咲町議として活躍してこられ、病気で退任後も区長を務められている。

刊行祝賀会は盛会で、地区誌発刊を力に地区づくりを進めようという人びとの意気込みを感じた。

せっかく藤原に来たのだからと、子育て地蔵として厚い信仰を受けている黒之田の地蔵を拝観。木造で鎌倉時代作と伝えられるだけあって、立派な姿に感動した。

話していると水死者を供養した石地蔵があるという。

藤原地区加工処理施設の前に祀られている。その日は地区の夏祭で、そうめん流し用の竹樋が広場に設置されていた。

地蔵は丸彫りの立像で、高さ六七チセ、土台も含めると約一五〇チセにもなる。新しい赤いよだれ掛けが映える。

「豊かな表情をしているな」と、近づいてよく見ると、欠落した頭部を、あとでセメントで作ったものだった。でも、なかなかよいできだと思った。

地蔵の近くには観音堂があり、本尊を拝観させていただいたが、これも温和な顔をしておられる。

石地蔵と観音堂にはこんな話が伝わっている。

寛文年間（一六六一～七三年）のこと、津山藩家老・神尾氏の娘が誤って洪水の吉井川に転落、流されて遺体

観音堂の本尊

62

は藤原に漂着した。いまでも言われるが、水死者を川上に運ぶことを嫌い、村人は本山寺の僧を迎え、戒名を「玉窓涼清信女」とし、ていねいに葬った。近くに庵を建立、本尊として観音菩薩を祀り、帰依山涼清寺と名付けて、祭りを行ってきた。いまも、三年に一度は本山寺の僧を呼んで供養をしており、二〇〇八年には、観音堂

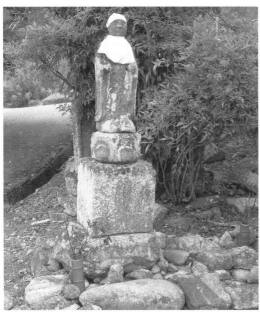

水死者の地蔵

再建二十周年紀念の法要も行われた。また、石地蔵も建立されたのだろうが、豊島石のため風化が激しく、刻字が判読できなかった。

新しいよだれ掛けや供花を見ると、人々の死者に対する思いを知ることができる。

県内のあちこちで、旅の途中で倒れ亡くなった人を供養する石地蔵を見かける。見知らぬ人であっても決して冷たく扱うのでなく、手厚く葬り祀るという心は、いまの時代、もっと大切にしなければと思うのだ。

奈義町の行脚僧の墓（五〇話）も旅の行脚僧が亡くなったのを祀ったものだ。

（二〇〇九、八）

30　アマンジャクの神——真庭市鹿田

　昔、子どもたちが堂に祀られている仏像を持ち出し、首に縄をつけて川に投げ込んだりして遊んでいた。そこを通りがかった男が、

「こりゃこりゃ、仏様をそんなことをしたらバチが当たるぞ。もとに戻しとけえ」

と叱ったのじゃ。

　ところが、その男は、家に着くと急に熱が出て寝込んでしまった。夢枕に仏像が現れ、

「せっかく子どもたちと楽しく遊んでいたのにじゃまをされてしまった」

と言ったと。

　この仏像は、真庭市鹿田（旧落合町）の門前ふれあい会館の外壁にある厨子で祀られている「アマンジャクの神様」である。木造と石造の二体があり、いずれもアマンジャクの神様と呼ばれている。

　この像を抱えて、顔を見ながら笑わずに堂を一周した者が勝つという子どもの遊びもあったと。これは美作市上相間山のヤセゴセと同じような性格のものである。

　真庭市本庄にもヤセゴセと同じ様な仏様があった。小堂の中にオコウジという二体の仏様があり、子どもたちが、「おかしオコウジおかしゅうござらん」と背負うて遊んだ。まわりの子どもで最初に笑った者が今度は背負って回るというものだ。

　鹿田は備中街道と大山道の交差する宿場町として栄えた。門前の地名は勇山寺の門前にあたることから付けられたもの。

　ふれあい会館のところは、以前は竹谷川が流れていて

竹谷川（現在）

64

橋が架かり、堂と米搗き小屋があり、旅人は堂で休んでいた。アマンジャクの神様はその堂に祀られていたもの。竹谷川は河床が高く、たびたび洪水が起こり、門前集落は被害に悩まされていた。

日本の敗色が濃くなった一九四四年、軍隊（義勇軍という）がやってきて、勇山寺などの寺に分宿して川を山側に付け替える工事をした。食糧増産のためだと考えられるが、どのような経過で工事が行われたのかは不明だ。

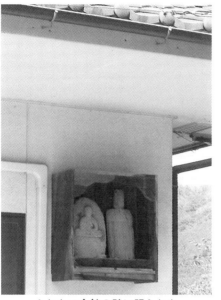

ふれあい会館の壁に祀られた
アマンジャクの神様

旧竹谷川は埋められ、戦後、堂があった付近に映画館（松栄館）がつくられ、その後、木工所になり、いまのふれあい会館がつくられた。アマンジャクの神様は、それぞれの施設で祀られてきたという。

木造仏は頭部と胴体は区別できるが、どんな神か仏かは判別できない。高さ五四チセン、幅一九チ。

石造仏は舟形様の石の上半分に座像で浮き彫りされている。高さ四八チセン、幅二七チセン、像高は二一チセンである。仏の種類は判別できない。

アマンジャクの神様にお願いごとをするときには、反対のことを言わないと成就できないといわれている。

アマンジャク（天邪鬼）は、昔話「瓜姫」などの登場する悪者で、山の妖怪の一つだ。何でも反対し妨害する。仁王や毘沙門に踏みつけられているのもアマンジャクだ。

（二〇〇九、九）

65

31 イツンドさん──真庭市鉄山

真庭市鉄山（旧美甘村）は、地名のとおり鉄の山である。

鉄山を訪ねると、砂鉄を採取するために山を掘り崩した跡が、どこかしこに見られる。

花こう岩の風化土である真砂土を掘り、水路に流すと、比重の大きい砂鉄が沈殿、土砂は下に流れる。比重選鉱で砂鉄を採取するのだが、鉄穴流しといった。砂鉄を取って下流に新たに水田も造成された。

鉄山に半田という小さな集落がある。半田姓が多く、先祖は砂鉄製鉄（タタラ製鉄）のため東国からやって来たという伝承がある。定着したとき植えたというケヤキの大木もある。樹齢五百年といわれ、目通り周囲は七・五メートルもある。本家は屋号で「大半田」と呼ばれている。

大半田の墓地は、家の裏山にあり、現在はきちんと整理されているが古い墓である。年号がよく分かる墓石を見ると享保年間（一七一六～三六）のものが目立つ。墓地の隣に「逸人」と刻まれた石碑が石積みの上に立てられている。地元の人は「イツンドさん」とか「イチンドさん」と親しみをこめて呼ぶ。

石碑の高さは七五センチ、幅五〇センチの丸石で、建立年など刻されていないが比較的新しいものだ。何かの願掛けをしたのだろうか、碑の前には鉄製の鳥居が置かれている。

イツンドさんは、以前は小さな社だったという。毎年四月十五日に、集落の人がご馳走を持って参拝し、お祭

半田集落とケヤキの大木（中央）

りをした。
　イツンドさんは神通力を持った人で、その人を祀ったもの。文字通りすぐれた人である。
　イツンドさんは、出雲大社の祭りが近づくと、松の木に登って西方をながめ「大社の祭りだ。行かにゃいけん」といって出かけた。あっという間に出雲に着き、祭りに

イツンドさんの碑

立ち会ったという。
　ある年のこと、湯立て神事のため一二の釜を並べて一釜ずつ火打ち石で火をつけていた。イツンドさんが「手間のいることじゃ。わしなら一度に火をつけてみせる」と言った。「そんならつけてみよ」と。イツンドさんが拍手を一二回打つと、一二の釜の火が一度についたという。
　イツンドさんの神通力は、各地で伝わる天狗さん（山伏）とよく似ている。
　碑の前面には半田集落があり、まん中にケヤキの大木が見える。周囲の山を見ると、砂鉄を採取するために掘られた跡がよくわかる。水田も鉄穴流しで造成されたものだろう。
　住んでみたくなる、ゆったりとしたところだ。
（二〇〇九、十）

32 三十七人墓──鏡野町上齋原

鏡野町上齋原の人形峠から県立森林公園に通じている基幹林道沿いに、三十七人墓がある。以前訪ねたときは、冬の夕刻で、雪の中の墓碑をながめただけだった。

もう一度、しっかり見てみようと、秋の一日訪れた。

林道から少し林の中に入ったところに碑は立っている。

碑は板状の自然石で、高さ一一一チセン、幅一四四チセン、三段の台座という立派なもの。

正面中央に「三十七霊供養塔」と大きな文字で刻まれ、左右と下部にも小さな字が刻まれている。目をこらして読んでみた。

従明治十二年七月廿七日至八月廿五日当鉄山総人口
僅々二百人而罹虎列羅病者七十二名内三十七名死亡矣蓋
其酷歴参状真不忍視也奈回為該死亡者修招魂之典刻之碑
而伝後年云　国一山稼主　津山堺町　泉源助建之

下部に菅波庄治ら三七人の死者名が刻されている。

三十七人墓の付近は人形仙鉄山で、一八世紀初頭から明治二十一年までの間、断続的にタタラ製鉄が行われた。

碑文によると、明治十二年（一八七九）にコレラが流行し、一山二百人のうち三七人が死亡し、惨状は目をおおうばかりだった。そこで死者を供養し、このことを後世に伝えるため碑を建立したと。建立したのは鉄山主の泉源助（津山市）である。

コレラの流行は江戸時代にもあったが、明治になって大流行。県内でも最初に明治十年、ついで十二年にも大流行した。明治十二年のときには五月二十二日倉敷市児島下津井で患者が発生、それが広がって上齋原の人形峠鉄山にまでおよび二カ月後の七月二十七日に患者が発生する。

死者は谷奥の木の根元に掘ったほら穴にまとめて埋葬したと伝える。

コレラにかかると死亡するといわれるほど恐ろしい病気で、コロリ（と死ぬ）とも言われたほどだ。

当時、すでに消毒薬として石炭酸が使用されたようだ。日本でも最初のころの使用ではないだろうか。こんな伝説が残っている。

コレラにかからないために石炭酸を飲めばよいと、巡

三十七人墓

査の前で鉄山の労働者が強制的に飲まされた。飲んだ者は胃が焼けて死んだ。その死者が三七人で、墓が三十七人墓であると。石炭酸を飲んだとき、ただ一人飲んだふりをして飲まなかった者がおり、その者だけが助かったという。

三十七人墓の周囲には、苔むした鉄山関係者の墓がいくつもある。年号を読むと、文政、天保、文久など江戸末期のものだ。

周囲の木々は、タタラの炎のように赤く燃え、秋の深まりを感じた一日だった。

コレラといえば高梁市津川町の木野山神社で、明治の流行期には退散祈願に参拝者が殺到したという。また、県内各地で同社を勧請して祀ったという。総社市西郡の木野山様も高梁から勧請したもので、いまも六月十五日子どもたちが社殿を担いで「オマケにゃ負けやあせんぞ、ハヒツにゃ負けやあせんぞ」と唱え各戸を回る。オマケはお化け、ハヒツは病気のことだという。

（二〇〇九、十一）

69

33 オミツの墓──井原市野上町

「カンバラをたたく」という言葉を久しぶりに聞いた。

昔は、ノイローゼなど精神的な病気で、あらぬことを口走ったり、異常な行動などをすると、狐（狸、蛇）が憑いたといって、それを追い払う祈祷を行った。

祈祷は僧侶や神主、法印などによっても行われたが、県南部一帯では総社市上原の上原太夫がよく知られていた。上原太夫は、安倍晴明、蘆屋道満でよく知られている陰陽師で、安倍家系の土御門家が統括する陰陽師であった。上原太夫の祈祷は太鼓をたたき、弓の弦を鳴らすなどして行われたので、祈祷をカンバラをたたく、カンバラをうつと言った。

大正時代のことだという。井原市野上町大末のＩさん宅で、お婆さんが、あらぬことを口走り、池の周りを走り回るなど異常行動をしだした。早速、祈祷師（山伏ともいう）を頼み、カンバラをたたいてもらった。すると、お婆さんが、次のようなことを言い出した。

昔、大末の男が高松稲荷（岡山市）に月参りをしていた。宿で讃岐（香川県）から来ていた若い女中と懇ろになり、妊娠させた。女中が大末を訪ねて来て男に会わしてくれといって近所と相談、女は去なせたほうがよいということになった。そこで「そんな男は大末にいない」といって帰らせた。女は失意のあまり、近くのため池に身を投げた。そのたたりで大末ではよくないことが次々に起こっていると。

そこで女中の霊を祀るということにして、お婆さんの病気は治った。

オミツが入水したため池

女中を祀ったのが、大末と焼山の境にある大焼集会所のそばのオミツの墓である。墓は弧頭型角柱で高さ五七チセン、土台高さ一四チセン。表に「於美津之墓」、左側に「讃岐国産　文政六年十二月二十六日十九才」と記されている。オミツは一八二三年に十九歳で亡くなったことになっている。

墓の左側には二基の瓦宮がある。入水したオミツがミサキになりたたるので、それを祀ったものだといわれる。

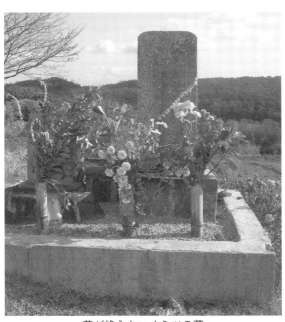

花が絶えないオミツの墓

この話には、内容が異なる伝承もあり、四国遍路で妊娠させた女、子どもを抱いて女が訪ねてきたなど、いろいろある。伝承途中で変化したものだろう。

オミツが入水した池は「木山の裏の池」と呼ばれ、一〇×一五トメルほどの小さな池。すりばち状の池で、岸が急なので子どもは泳ぐなといわれた。いまでも少し気味の悪いような池だ。

オミツの墓は、ちょうど吉備高原の端にあたり、眺望もよい。訪ねたときは小春日和で、谷間一面が見事な紅葉であった。オミツも紅葉の中で成仏しているのだろうか。

14話「をてる地蔵」も、同じような話である。

（二〇〇九、十二）

34 女が参る地蔵——浅口市金光町地頭下

正月行事は年中行事のなかでも最も重要なものだ。行事は多種・複雑であるが、豊作を願う農民の暮らしと深くかかわったものが多い。また、豊作と同じともいえる子孫繁栄を願う人々の気持ちも行事の中に表れている。

子どもを授けてくれる地蔵が浅口市にあると聞いて、正月にふさわしい石仏だと一月初め訪ねた。この日は、よく晴れていたが風が強く、たいそう寒く感じられた。

地蔵は旧鴨方町と金光町の境のそば、金光町地頭下分にある古池の堤防上に生えているセンダンの根元に祀られていた。自然石に刻まれた何でもないお地蔵さんだ。

なぜ、これが子授けなのだろうかと思ってながめていた。ちょうど地元の人が通りがかったので尋ねてみた。

「お地蔵さんの正面から見ただけじゃ分からん。少し横

から見てみられえ」

少し斜めの方から見て、すぐに納得できた。形が男根によく似ているのだ。

「本当だ、これなら子授け地蔵ですな」

「この地蔵さんはな、女が参るもんで、子どもを授かりたいとか、男に不自由な人が参るんじゃ。大阪の女漫才師もたびたび参ってきたで」

地蔵は高さ一六五チセン、幅六二チセンの細長い自然石の下方に立像が浮き彫りされている。像高は六一チセン。「文化七午天（一八一〇）四月廿五日」と前面左端に刻されている。二百年ほど前に建立

子授けにご利益がある

苦み走った顔をしている

72

されたのだ。

そばのセンダンの木は胸高周囲二七二センチで、四、五メートル上で二股になっている。秋から冬には黄金色の実が多く見られるのだが、野鳥の餌になったのか、ぽつぽつしか見当たらない。

葉が落ちて枝も粗いから日陰をせず、地蔵には冬の陽が十分当たる。夏になると葉が繁って木陰になるありがたい緑陰樹だ。小学校の校庭に昔は、よく植えられていた。

地蔵のそばの小さな木に歌を書いた板が吊るされていた。「せんだんの　たかきねもとにゆかしくも　ぢざうまつれる　こころゆたけし　耶時庵詠之」とある。野次馬心で詠んだものだろう。男でも少しは御利益があるだろうと、お賽銭をあげて、よく拝んでおいた。

センダンは成長が早く大木になる。緑陰樹で川端の洗い場にも植えられた。倉敷美観地区」の倉敷川のそばは、いま柳の並木だが、もとはセンダンの木だった。その名残りの大木が何本かある。初夏には淡紫色の花、冬には黄色の実が美しい。実の煎じ汁を付けると霜焼けに効く。また、材は、土葬の時代、棺桶材として珍重された。

（二〇一〇、一）

センダンの木の下の地蔵

35 ほほえんだ役行者——高梁市有漢町

「一月はいぬる、二月は逃げる、三月は去る」と言われるが、正月はあっというまに過ぎてしまった。ゆったり石仏を訪ねようと思っているうちに締切りが近づいた。

どこに行くかな、県北は雪でだめだし、近くばかりでは芸がない。そんなとき高梁市有漢町の知人から電話があった。ちょうどよい機会だと思って尋ねた。

「何か、いわれのある石仏はないじゃろうか」

「そりゃ有漢西小学校の下に行者の石仏があるで」

そう言っていわれを簡単に話し、詳しいことは『有漢町史・地区誌編』に載っているとのこと。早速『地区誌編』を見て、あわてて出かけて行った。今回は、ゆったりどころか「バタバタ石仏の旅」となった。

小学校のすぐ下、旧道沿いの聖地に役行者、地神など

四基の石仏が立っている。役行者像は大きなもので、本体だけで高さが一八四㌢あり、三段の台座を含めると約三九〇㌢の高さにもなる。

行者は、舟形光背型の石仏で、浮き彫りされている。頭巾をかぶり、僧衣をまとい、右手に錫杖、左手に経巻を持ち、高下駄をはいて岩に腰掛けている。各地でよく見かける姿だ。顔は、頬が少し欠け、ほほえんでいるように見える。

役行者（右）と地神（左）など４基の石仏が並ぶ

明和年間（一七六四〜七二）のこと、石工の市兵衛は行者像の彫刻を頼まれ、精魂込めて彫り、ほぼできあがった。最後に顔の表情をどうするかで悩み、子どもたち

に「怒った顔がよいか笑った顔がよいか」と尋ねた。どの子も「笑った顔」という返事。そこで笑い顔の行者を彫り上げ、他の人にも聞いてみた。誰もがほめてくれる。そのことが気にかかり、像のうしろに隠れて通行人の評判を聞くことにした。

ある日、遍路が通りがかり、「立派な行者様じゃが、

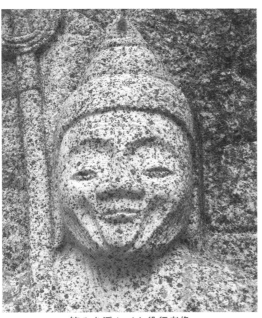

笑みを浮かべた役行者像

少し若すぎる。年を取らんと行者にははれん」と。市兵衛はふっくらした頬の肉を落とし、しわのあるやせ顔にしたのじゃ。それがいまの行者様じゃ。

役行者像は、登下校する子どもたちに、やさしくほほえみかけているようだ。

台座の前面に「大峯山上講中」、右面に「石大工 品川市兵衛 明和九壬辰九月吉日」と刻まれている。一七七二年の建立だ。

役行者は役小角が正式の名で、奈良時代、山岳を舞台に活躍した呪術者。修験道の祖。この信仰集団・山上講はいまでも有漢町内にいくつもあり、行者像も六基が建立されている。

市兵衛の刻んだ像は、高梁市の文化財にも指定されている。

（二〇一〇、二）

75

36 首なし地蔵——瀬戸内市牛窓町綾浦

昔、若者たちが石地蔵をもてあそび、投げたり転がしたりしていたが、首が折れてしまったので、首は海へ投げ捨てたと。

地蔵の近くに正直者の若者が、病気の父親と二人で暮らしていた。ある夜、若者が寝ていると、「首を返せ─、首を返せ─」という声が聞こえる。それが毎晩のように続くので不思議に思っていたのじゃ。

数日後、若者の夢枕に、首のない地蔵が現れ、「わしの首をさがしてくれ」と頼むのだと。

不思議に思って近くの地蔵に行ってみると、首がなくなっている。近所の人の話では、若者たちがもてあそんで海に投げ捨てたということじゃ。

若者は漁の帰りに海の底をさがしたが見つからない。三・二日、三日、四日とさがしたが見つからなかった。

七、二十一日目の夕方、網を引いていると何か重いものがかかった。引き揚げると地蔵の首だ。かわいそうに目も鼻も口も、すっかり取れてしまっている。

若者は、首を抱えて帰り、地蔵にしっかりと付けてやったと。

その夜、また地蔵が夢枕に立った。

「せっかく首を付けてもらったが、目も鼻も口もない。見ることも話すこともできん。どうか見たり話したりできるようにしてくれ」

父親と相談し、丸い石に目や鼻や口を彫った新しい首を作り、地蔵に付け替えてやった。すると、また夢枕に地蔵が現れたのじゃ。

「ありがたかった。お礼に何でも望みを叶えてやろう」

首なし地蔵と桜

「何もいりませんが、父の病気を治してください」

そのことがあってから父親の病気は日に日に快方に向かい、すっかりよくなった。それから二人はしあわせに暮らしたということじゃ。

この話のある地蔵は、瀬戸内市牛窓町綾浦、御霊社裏

首なし地蔵

の畑の隅に祀られている。いまでは若者の付けた首もなくなり、首なし地蔵と呼ばれる。大きな赤いよだれ掛けが、ワンピースのようにからだ全体をおおっていた。

地蔵は丸彫りの座像で高さ三二チ。刻字はない。よだれ掛けをはぐってみると、全体が摩耗していて、どうにか錫杖や宝珠がわかるくらい。

この地蔵は、目や耳、体の不自由な病気に効験があるということで、参拝者も多い。「夜泣き地蔵」ともいって、子どもの夜泣きにもおかげがあるといわれる。

二月の終わりに尋ねたときは、春の陽気だった。そばの藪つばきが紅い花をいっぱいつけていた。桜もつぼみがふくらみ始めていた。もうすぐ春本番だ。地蔵も過ごしやすくなるだろう。

（二〇一〇、三）

37　泥塗り地蔵——美作市上山

彼岸というのに、寒い朝だった。

「そうだ。温泉で温まってこよう」

ちょうどその日は何の予定もない。すぐにタオルを袋に入れて車を走らせた。少し遠いが、久しぶりに美作市上山（旧英田町）の大芦高原温泉・雲海に行くことにした。以前、「岡山民報」で伝説の旅を連載、そのとき温泉近くの大芦池を紹介したことがある。近くの人に話を聞き、温泉に入って帰った記憶がよみがえってきた。

北側から急な道を登って行くと、途中に上山神社がある。ここから上山の千枚田は眺望がよい。県内でも屈指の棚田だ。ゆったり千枚田を眺め、あたりを歩いていると「泥塗り地蔵」の説明板があった。

イボや皮膚病の者が、上山神社裏の赤土で地蔵を泥塗りし、回復を祈った。全快すると水洗いし、新しいよだ

れ掛けをかけて差し上げたと。

泥を塗って祈願したから泥塗り地蔵というのだ。

地蔵は丸彫りの座像で蓮華座の上に座り、しっかりと真正面を見すえている。ほんの少し口元がほほえんでいるようでもある。

地蔵の高さは四五センチ、蓮華座、台座を含めると九二センチにもなる立派なものだ。台座の正面に「法界　享保十九寅十月吉日」とあるので一七三四年の建立となり、結構古いものだ。

近くの家を訪ね、佐々木守さん（一九三三年生まれ）に話を聞いた。

「イボ神様でもあるが、寝小便の神様だといわれとった。佐伯からも参ってきたし、多くの人が信仰したお地蔵さ

上山の千枚田

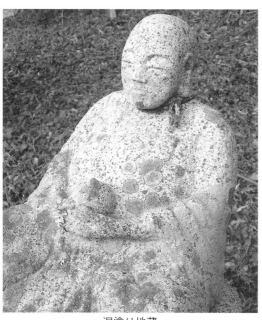

泥塗り地蔵

んだ」

地蔵は人々の願いを何でも聞いてくれるので、イボや皮膚病を治してくれるし、夜尿症にも効験があるのだ。いまではこんな信仰も薄れ、最近に参拝した形跡は見受けられなかった。

温泉でゆったり体を温め、大芦池の周りを歩いて、帰りは南側の道から旧佐伯町を通って帰った。急な山道を下り、国道三七四号を少し北上すると、右手に「いぼ地蔵尊」の看板が立っていた。道沿いの山麓にある堂に地蔵が祀られている。

地蔵は立像で浮き彫りされており、舟形の光背を持っている。高さは五六㌢。天保十二年（一八四一）の建立だ。地蔵の周囲には径四～五㌢の小石がたくさん置かれている。

イボが出ると、この小石を持ち帰って患部をさすると治るという。治ると小石を倍返ししたと。

地蔵の左には「石塚」があり、ここにも小石がたくさん置かれていた。

現在はイボをほとんど見かけないが、イボ地蔵が多くあることからも、昔はイボがよく出ていたのだ。

（二〇一〇、四）

79

38 腰投げ地蔵──岡山市北区加茂

岡山市北区加茂地区に腰痛を治す文英石仏があると知って訪ねることにした。五月節句の日、すぐに分かるだろうと国道一八〇号の生石橋から足守川沿いに下流に向かった。加茂小学校の南と聞いていたので、堤防上から、それらしき場所を探した。田んぼと家の中に、こんもりとした小山があり、鳥居が見える。あそこだと確信した。

歩いて行くと、ちょうどお年寄りの婦人がお宮の掃除をしていたので尋ねた。

「ここは岡グロの権現様じゃ。そんな石の仏様があることは聞いとるけど…」

そう言って案内してくださった。ちょうどご主人が畑仕事をしておられて、

「私よりよう知っとるから聞いてつかあさい」

と言われた。

「腰投げ地蔵いうて、こっからちょっと行ったところにある。すぐ分かる」

「堤防のふもとですか」

「いや、田んぼのそばで、用水路のへりじゃ。この道をまっすぐに行けばよい」

ご主人は引田忠男さん（一九三一年生れ）で、子どものころ川掃除のとき年寄りから、いわれをよく聞かされたという。

「病気のとき、全快を祈って石地蔵を溝に投げ込むんじゃ。治ったら溝から引き揚げてもとの場所に祀ってあげる。腰投げいうが腰痛だけではない。どんな病気でもおかげがあるといわれとる」

用水沿いの道を行くと、田んぼのそばに文英石仏二基と同じ系統の無刻の石一基が建てられている。

左の地蔵は、高さ四一センチ、次の地蔵が四〇センチ、そして一番右の無刻石が四六センチである。

岡グロ権現様と石仏（手前）

左の地蔵は口を真一文字に結び、少し怒った表情、右の地蔵は口をへの字型にして怒り顔である。前に座っていると「お前は何をしとるのだ」と言われているような気になった。

無刻の石は、用水路をコンクリートに改修した際、溝の中から出て来たもの。普通の石ではないということで地蔵と並べて祀ったという。

右側の地蔵には、裏面に文字が刻まれていた。「七月　永禄拾年　吉日」と読める。永禄十年は一五六七年であるから約四五〇年前のものだ。

石仏のあるあたりの小字名を岡グロという。グロは石グロ、藁グロなどと同じで、こんもりと積み重ねた状態を表わす言葉。岡もそれに近く、権現様が祀られている小山

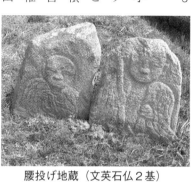

腰投げ地蔵（文英石仏２基）

から付けられた地名だろう。円

文英石仏は素朴な彫りであるが強い印象を与える。空仏に似たところがある。心がおだやかでなかったり、精神的に疲れたとき訪ねて対話するとすっきりする。大切な石仏である。

文英石仏は、備中高松平野を中心に備中南東部と赤磐市の山陽盆地を中心にして、その周辺に分布している。総数は約百五十基。

円形ないし楕円型の顔で、団子鼻、三日月形の目、おちょぼ口の、子どもの描いた絵のようで、線刻、または薄肉彫りの石仏である。

刻年によって天文（一五三二〜一五五五年）から天正（一五七三〜一五九二年）にかけて造立され、人名の「文英」と刻されたものがあることから「文英石仏（または文英様石仏）」と呼ばれている。

石仏の中には破損したもの、投げ棄てられたものもあり、当時、宗教弾圧によったものといわれている。

（二〇一〇、五）

81

39 魔除けの高地蔵——総社市岡谷

倉敷市平田から総社市の吉備路に通じる国道四二九号は、倉敷・総社境の水別峠（広谷峠とも）付近がネックになっていた。近年道路改良が進み、四車線化して、すっかり見違えるようになった。

戦後のころは、山手村（現総社市）の農家が果物や野菜を自転車に積んで倉敷の市場へ運んでいた。途中で「売ってくれ」とせがまれ、市場に着くまでに全部売れてしまったという話もある。

自転車で運ぶ前は、カゴに入れた荷物を天秤棒で担いで運んだ。そんなに急坂ではないが、難所であり、人家もないので寂しい場所だった。

魚は下津井から天秤棒で担いで運んだという。直線距離でも下津井・総社間は二五キロもある。昔の曲がりくねった道だと四〇キロ近くにも達したといわれる。

夕方、下津井港を出て、水別峠に差しかかるころには白々と夜が明け始めたという。

峠付近は、人家がないだけでなく、七つ池といって大小のため池が七つ並んでいる。そのばの細い道を帰ってくるのだが、寂しかったと、村人は話してくれた。

峠の東の山に狐岩という、ごろごろ岩が重なったところがあり、そこに狐が棲んでいた。

「広谷狐」とか「水別峠の狐」と呼ばれていた。よく人をだます狐で、買って帰っている魚や油揚げを取る、道を迷わして山中に連れ込む、馬糞を団子だといって食わせる、風呂だといって池の中に入れる——などなど悪さをした。多くの人が被害に遭った。

峠頂上近くの辻の池と広谷峠

82

狐に手を焼いた村人は、倉敷市児島の瑜伽(ゆが)大権現を勧請して、狐岩をにらむよう西側の山に祀った。それによって狐の悪さも少なくなった。

それから少したった享和二年（一八〇二）、塩飽(しあく)（香川県）の魚問屋が、魔除けの石地蔵を寄進、峠の別れ道

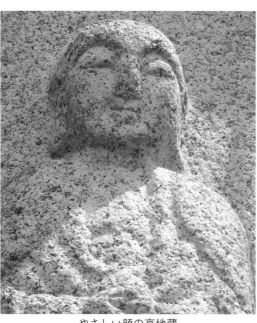
やさしい顔の高地蔵

に建立した。

それ以降、魚商人をはじめ道行く人々が峠で狐に化かされるということがなくなったという。

地蔵は、舟形の石に浮き彫りされている立像で、本体が高さ一四七チセン、二段の土台を含めると地上から三三〇チセンもある高いものだ。背丈が高いうえ霊験が高いというので高地蔵と呼ばれている。

地蔵像の左右に「右いなりさんへ弐里」「左あきはさんへ六十丁」と刻まれ、道標にもなっている。いなりさんは備中高松稲荷であり、あきはさんは総社市井尻野にある火伏せの神・秋葉神社で、当時も厚い信仰があった。

地蔵は、子どものようなやさしい顔をしている。立っている場所は、道路工事で少し移動したが、昔と同じように旧山手村岡谷と宿への三差路のところにある。広くなった道路をスピードを上げて走る車を、事故が起こらないようにとやさしく見つめている。

（二〇一〇、六）

40 猫塚──鏡野町西屋

以前に、旧苫田郡奥津町（現鏡野町）で、ネコの俗信を調べたことがあった。

聞いた俗信の中に、「ネコが古くなると火車に化けて死人を取る」「古ネコは踊りをする」「ネコが死体の上を通ると死人が起きあがる」など、ネコを妖怪と信じているものが多くあった。

ネコが化けるのは一貫目（三・七五キログラム）以上になったときとか、開けられた戸（入口）のまん中を通るようになると化けているなど、化けネコを見分ける俗信もあった。

そんなネコだから「外出時にネコが道を横切ると縁起がよくない」とも言う。

「ネコを殺すとたたる」「ネコを苦しめると外道（魔物）がつく」など、たたるネコの俗信も多い。

山々の緑が濃くなり始めた一日、苫田ダム周辺を歩いた。ダム湖の底に、多くの人々が住んでいたことさえ、ずっと昔のことのように思わせるほど湖面は静かで、山々の緑を何事もなかったかのように映していた。

ダム湖最上流部の左岸に西屋地区がある。山間にして広い谷間に水田が拓かれていて、昔の人は、住みよい場所をよく見つけたものだと感心させられる。

西屋の入口に近い横田橋のたもとに、猫塚があると聞いて訪ねて行った。高さ六七センの丸形の川石の表に「猫塚」と刻んである。表の左右には「文化九申十月吉日」「施主当村亀吉」とある。今から約二〇〇年前の一八一二年の建立だ。

猫塚（左端）と六地蔵

この猫塚にはこんな伝承がある。

西屋村の宗森清十郎が竹籠を作るため、藪から素性のよい竹を伐ってきた。竹を割り準備ができたので籠を編み始めた。そのとき飼い猫がやってきて、清十郎の仕事を見つめていた。太い割竹を曲げていたとき、何かの拍子に竹が手から離れ、バチッとネコの足に当たった。運悪くネコはけがをし、それから足を引きずるようになった。そのけがが原因で、ネコは死んでしまったのだ。

清十郎は、ネコのたたりを恐れて、供養のため塚を建立、それが猫塚であると。

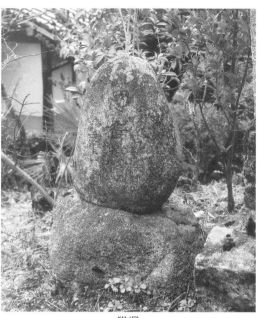
猫塚

猫塚の施主は「亀吉」となっており、伝承の「清十郎」とは異なっている。

猫塚の右側には六地蔵（七基）が建立されている。舟形光背型の地蔵で、文政五年（一八二二）の建立だ。猫塚が建立されて一〇年後に造られている。

猫塚と六地蔵は、現在もいっしょに祀られていて、花が供えられていた。猫塚の石仏は、珍しい。

（二〇一〇、七）

41 人柱地蔵——新見市大佐小阪部

洪水のたびに流されていた井堰。人柱を立てて築造したところ、どんな洪水でも決壊することがなくなった。

その人柱の墓といわれる人柱地蔵が、新見市大佐小阪部千谷にあり、今日も大切に祀られている。

小阪部平野の北端に位置する水田のそばに人柱地蔵がある。コンクリートブロックで造られた祠堂の中に立像の地蔵が浮き彫りされている。舟形光背型で高さ五〇センチ、台座の高さ一八チという小型のもの。顔のあたりは地衣類で模様がついているように見えるが、しっかりと前面の水田を見つめているようだ。

二五〇年ほど前のことという。小坂部川に造られた井手（井堰）がたびたび流され、流されるたびに修復するのだが、水が水田に入らないので稲が出来ない。食うのにも困ることがたびたびあり、村人は困り果ててい

た。

「どうしたら洪水がきても流されん井手ができるじゃろうか」

相談の結果①井手を上流に移し自然の岩を利用して造る②人柱を立てる——ことに決まった。

しかし人柱になろうという者はいない。そこで日時を決めて、そこを最初に通りかかった者を人柱に頼むことにした。

村人が待ち構えている早朝やって来たのが回国行者で、越後国月潟村の友吉である。友吉は村人の懇願に「妻子のない身ゆえ人のためになって死ぬのが本望だ」と納得してくれた。

友吉が人柱になって築造されたのが割亀井手である。

それからは、どんな洪水があっても決して流されることはなかったという。いまもみごとな井手によって小阪部平野約六〇ヘクの水田が恩恵を受けている。

友吉の願いにより墓は、割亀井手がかりの水田が見え

割亀井手

るところに建立され、その墓のある水田は免租（免税）になったという。

人柱地蔵の裏側に「六部越後国月潟村行者友吉　天保九戊戌年再建立　勧祭　柳助」と、また台座の前面に「法界」と刻されている。

月潟村は現在の新潟市南区月潟地区であり、角兵衛獅子で知られた地域だ。平成大合併で月潟村は新潟市と合併した。

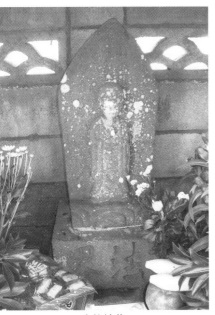

人柱地蔵

割亀井手は古文書によると安永九年（一七八〇）に築造されたとあり、墓はそのとき建立されたのだろうが、天保九年（一八三八）に再建立されている。

六部は六十六部のことで、書き写した法華経（大乗妙典という）を全国六十六カ所の霊場に一部ずつ納める目的で巡礼した者をいい、回国行者ともいう。江戸時代には一般人も行い、県内にも多くの巡拝記念の石碑「回国供養塔」が建立されている。

人柱地蔵があるのは旧伯州街道（県道三八号）沿いで、友吉は伯耆の大山寺から備中に来る途中に人柱となったのだろうか。

この人柱地蔵のことを『おかやま伝説紀行』（二〇〇六年、吉備人出版刊）で書いたところ、新潟県月潟小学校の司書の目にとまり、新潟と岡山の交流が始まった。新潟から数度にわたって人柱地蔵を訪ねて来岡、岡山からも月潟を訪ねて交流した。刑部小学校と月潟小学校との交流も行われた。

（二〇一〇、八）

42 周閑と六地蔵——総社市宿

総社市宿（旧山手村）の山すそに、六体の地蔵が並んでいる。三つの台座に、それぞれ二体ずつが立っている。地蔵は舟形の石に浮き彫りされているが、どれも肩をいからせ、四角い顔が怒ったようにも見え、また、ほほえんでいるようでもある。

いっしょに行った友人が、

「いい姿で、いい顔をしているねえ。心に残る地蔵さんだ」

と言ってくれた。

石仏の本体は五五センチから六〇センチぐらい。地蔵の像高は三八センチぐらい。そんなに大きいものではない。

よく見ると左から三体目の地蔵に「宝永三」「七月十五日」、その台座に「施主 渡部□□」とある。また、五体目の台座に「施主 渡部周閑」とある。

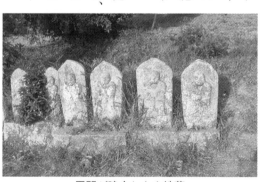

周閑が建立した六地蔵

この六地蔵は、江戸時代中期の宝永三年（一七〇六）に、それもお盆に建立され、施主が渡部周閑だということがわかる。

よく墓地の入口で見かける六地蔵の多くは、江戸後期から明治期にかけて建立されたものがほとんどで、江戸中期のものは少ない。

地元の人の話によると、六地蔵の建立されている場所は、墓地へ行く道のそばで、現在も細い道が残っている。

墓地には渡部（渡辺）家の墓地もあるという。

『山手村史 資料編』（二〇〇三年刊）の口絵に「中国行程記」（萩市郷土博物館蔵、江戸時代）のうち旧山手村の部分が載せられている。口絵の絵図を見ると、山陽

88

道の周辺が描かれていて、宿は両側に家が立ち並んでいる様子が分かる。宿のちょうど中央あたりの北側に「目医渡辺秀閑」と記され、そのうしろ（北側）には、朱色で国分寺の絵が描かれている。

渡辺家は代々医者で、絵図の渡辺秀閑と六地蔵の施主渡部周閑とは同一人物であると考えられる。

周閑はたいそう信心家で、また親孝行だったようで、

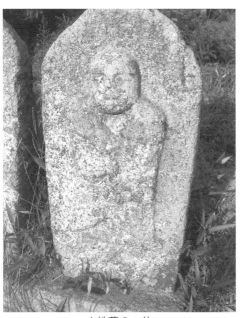

六地蔵の一体

総社市服部の門満寺に、享保八年（一七二三）の「一万五千日廻向塔」元文四年（一七三九）の「二万日廻向塔」を建立している。廻向とは、先祖の成仏を祈ることであり、二万日といえば五四年余になる。

一万五千日廻向塔には「干時享保八癸卯年三月十五日」「当国窪屋郡山手宿村住施主渡辺氏円誉満照周閑信士」と刻されている。

六地蔵は、両親の眠る墓地の入り口に周閑が建立したものだ。顔は誰に似ているのだろうか。

宿の六地蔵と同じころに、総社市下原の伊与部山登山口に六地蔵が建立されている。舟形光背型で高さは一一五センチ前後と、倍ほどあるが、四角な顔で肩をいからせた立像で、素朴な姿は宿と同じだ。建立年は元禄十年（一六九七）だから、わずか九年の違いだ。

（二〇一〇、九）

43 腰折れ地蔵――吉備中央町吉川

吉備中央町吉川で、畑仕事の女性に尋ねた。

「ぬのごおりか、ふごおりはどこですか」

「ふこうりですよ。布郡のどこですか」

「布郡の腰痛を治す腰折れ地蔵に行くんです」

「私も一〇年ほど前に参りました。以前は大勢参っていました。石原進さん宅の裏山ですから、訪ねてみてください」

石原進さん（一九三〇年生まれ）を訪ねると、快く案内してくださった。家から歩いて五、六分のところにあり、山道のそばに立っている。石垣を積んだ基壇の上に、立像の地蔵二体が並んでいる。

右側が古く、白色石灰岩（小米石）製で厚い板状の石に地蔵を浮き彫りしたもの。腰のあたりで二つに折れている。これと同じような地蔵も腰折れや胴切り、袈裟斬

りのように折損したものが多くある。左側は舟形光背型の地蔵で新しい。

右側の地蔵は、総社市の石仏調査のなかでいつも見た白色石灰岩製の地蔵の姿とそっくりだ。肩をいからせた素朴な彫りだ。この種の地蔵は、鎌倉から戦国時代にかけて高梁市備中町平川などで造られたといわれている。

「室町時代のものだと聞いていますが、頭がかけているのはカラスが頭を食べたためです」

カラスにつつかれたように、頭がざらざらに欠けている。長い年月で風化したのだが、小米石の名の通り、ぶつぶつざらざら状態になっている。

地蔵は高さ五七チセンで下から二四チセンのところで折損して

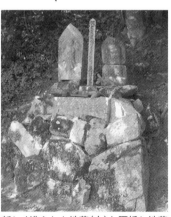

新しく造られた地蔵(左)と腰折れ地蔵

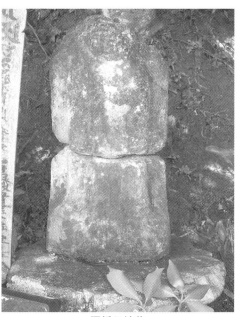
腰折れ地蔵

いる。像高は四五チ。

腰折れ地蔵には、こんないわれがある。

昔、この地に正直で働き者の爺と婆がいた。あるとき爺の腰が痛くなり動けなくなった。爺は腰折れ地蔵に「腰を治してくれたら同じ地蔵を造り、多くの人にも参ってもらうようにするから」と塩物絶ちをして祈願した。

三・七、二十一日の満願の日、爺が杖をついて門のところまで出たとき、石垣の上から下に転んでしまった。その拍子に腰痛は嘘のように治った。

爺は約束通り地蔵を造り祀った。それが左側の地蔵である。それからは、腰痛にご利益があると多くの人が参るようになったという。

いまは参拝者が少なくなったが、以前は赤布で作った祈願の幟旗が道沿いにたくさん立てられていた。その古い幟旗が地蔵近くの小屋の隅にいくつも残されていた。そこに「腰折地蔵さん御参拝芳名簿」というノート二冊も置かれていた。パラパラッとめくってみると、地元はもちろん総社、岡山、井原、遠くは大阪などの参拝者名が記されている。私も腰痛が治りますようにと手を合わせた。

（二〇一〇、十）

91

44　牛神と万人講——備中地方南部

自動車で県内のあちこちを走っていると、路傍の石仏に目がいく。ちょっと変わった姿のものがあると車を止めて見る。運転の疲れを癒やしてくれ、よい休息時間になる。

少し注意して見ると、同種の石仏でも地域によって大きく異なっていることがわかる。その一つを紹介しよう。多く見受けられる石仏に牛馬の繁昌や供養のためのものがある。

牛馬（県内では主に牛）は農耕にとって欠かせない家畜で、家族同様に大切にされた。農地の耕起で牛鍬や馬鍬を使用すれば、能率が大きく向上する。そのための畜力として使うだけでなく、牛馬の糞尿でできる厩肥は重要な肥料であり、これなしには作物はできない。

牛馬の繁昌を祈り、もし亡くなったときには供養のた

めに石仏が多く造られている。

備中地方南部を見ると、牛神碑と万人講碑が多い。牛神碑は高梁川より東に多く、万人講碑は高梁川より西に多い。高梁川を境にはっきりとした違いがある。

岡山市津寺の県道二七〇号沿いで見かけた牛神碑（二基）は、地神碑、金毘羅灯籠とともに、同じ場所に建立されている。牛神碑の一基は高さ八四チンの丸みがかった自然石で表に「牛神」と、もう一基は高さ四七チンの三角錐型で同じく表に「牛神」と刻され、いずれも建立

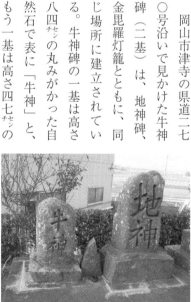

岡山市津寺の牛神（左二基）と地神碑

年などはない。

同じ場所にある地神碑や灯籠が天保年間（一八三〇～四四年）であり、牛神碑も同じころか、それ以降のものであろう。

各地の牛神碑は、自然石のものが多いが、三角錐型も散見される。三角錐型は牛の角を表わしたものだろうか。

高梁川を越えて西に行くと牛神碑ではなく万人講碑が目立つ。集落に一つではなく、その数はおびただしく、一カ所に数基、ときには一〇基をこえることもある。牛が亡くなると、近隣から寄進を受けて牛を購入するとと

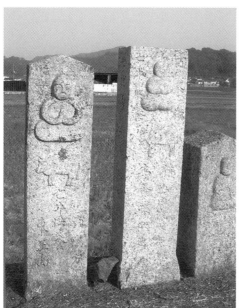
矢掛町里山田にある万人講碑

もに、牛の供養碑・万人講碑を建てる。舟形光背型か角柱型のものが多い。

矢掛町里山田の県道六四号沿いには、一カ所に五基の万人講碑がある。高さ四六〜八六ジの角柱型で、前面には大日如来と牛の像が刻されている。建立年は大正から昭和初期。

そのうちの一基（上の写真の左端）は、表の上部に大日如来、中央に牛、下に「西鴨方」「牛供養」「東玉島」と刻され、左面に「大正九年十一月四日」、右面に「講主池田丈太郎」とある。

これら碑には「万人講」と刻したものが多く、それから万人講碑と呼ばれる。また、寄進された人々への報恩のためか道しるべの役を果たしているものも多く見られる。

刻された大日如来や牛の像は、碑ごとに異なり、それらをゆっくり見て歩いても楽しいものだ。

（二〇一〇、十一）

45　人柱日泉上人——和気町吉田

　和気町の東端に吉田地区がある。地名のように美田が広がっている。吉田には、北から和意谷川、東北から八塔寺川、それに東から金剛川が流れてきている。地図を見て水には不自由しないところだろうと思っていた。

　ところが吉田の北半分は和意谷川の扇状地で、川の水が地下にもぐり、表流水が少なく、畑地が多かった。その上、水不足でしばしば水争いが起こっていたという。文政十年（一八二七）に津田永忠が造ったという鏡の州用水は和意谷川の地下に堤防を造って、地下水を地表にもどすもので、それによって水不足が大きく解消。さらに八塔寺川ダム（一九八九年完成）で水の心配がなくなり、現在の美田になったと。

　吉田には三つの川が流れ込んでいるので水害もしばしば起こった。金剛川の堤防はたびたび決壊、修復しても

また壊れるというありさまだった。

　江戸時代のはじめのころ、吉田に妙久寺という日蓮宗の寺があった。そこに和気町益原の法泉寺の末寺・善正坊で修行した日泉上人がやってきた。日泉上人は、堤防の決壊で困っている村人を救おうと決心。人柱を立てれば堤防は決壊しないと、自らすすんで人柱になったのだ。寛永十一年（一六三四）七月二十二日だと伝える。

　それ以来、吉田で堤防が決壊することはなくなったと。現在の金剛川は川幅が拡げられ、新しい堤防となって、その上を県道九六号が通っている。美田を背に、堤防のすぐ下に善正坊日泉の供養碑がある。美田を背に、堤防を見つめるように碑は立っている。きれいに区画された聖地に三

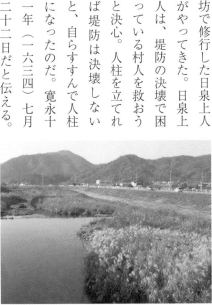

以前はしばしば決壊した金剛川の堤防

基の石仏がある。

中央に高さ一七七センチの板碑状の碑があり、「南無妙法蓮華経日泉霊位」「寛永十一年甲戌七月二十二日」と刻されている。日泉上人の供養碑である。

右側の石仏は板状の自然石に「奉唱大乗妙典千部成就□」「□□十月十三日」とある。年号は判読できないが嘉永元年（一八四八）のようにも見える。これは日泉

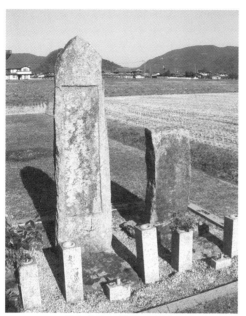

日泉上人の供養碑（左）

上人を供養するため法華経一千部を唱えた供養碑であろう。大乗妙典は法華経のことを言う。

吉田では現在も毎年八月二十一日に供養祭を行っている。法泉寺（日蓮宗不受不施派）からきて経をあげる。以前は、善正坊の盆踊りといって、この日に盆踊りが行われていた。

地区の人々に聞くと、「ゼンソウボウ」といって、子どものころから人柱の話を聞いて育ったということだ。

「いまの子どもは聞いているだろうかなあ。村のことや昔のことを言わなくなってしもうたからなあ」

と、砂子賢さん（七八）は少しさびしそうに話してくれた。

（二〇一〇、十二）

95

46 馬頭観音のイボ神――津山市坪井下

へ久世を夜出て
目木乢越えて
坪井鶴坂うたで越す

美作地方で歌われた牛追い歌である。久世の牛市で買った大型の牡牛（雄牛）を追って目木乢（峠）を越え、坪井の鶴坂までやってきた。さすがのあばれ牛もおとなしくなり、追い子も鼻歌で鶴坂を越えることができるというものだ。

久世市は近世後期以降、東牛（登り牛）と呼ばれる大型の牡牛を近畿地方に多く送り出していたことから、この民謡ができたのだろう。

歌にある鶴坂は、津山市坪井下（旧久米町）にある出雲街道の峠である。久世市から東に五反乢、目木乢（一

番大きい峠）、河内乢、そして鶴坂となる。

鶴坂には、仇討ち伝承のある鶴亀神社があり、歌の「うたで越す」は「歌で」と「討たで」をかけたものだという。返り討ちになったのだ。

鶴亀神社を訪ねて、旧宿場の坪井から鶴坂へ向かうと、登り口に斎七塚がある。亀の上に石塔をのせた立派なもので「餝磨津斎七塚」とある。斎七は坪井下寺城の

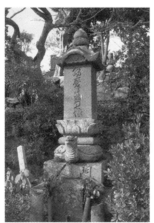

斎七塚

過去帳では明治十年。大坂相撲で大力ぶりを発揮、弘化四年（一八四七）には前頭になっている。もちろん酒量も並外れていたので「顕誉院大力酒無量居士」の戒名が付けられたと伝えられる。

斎七塚は坪井宿のはずれにあり、斎七（力士）の怪力

生まれで明治五年（一八七二）に六八歳で亡くなっている（寺院の

96

をかりて外部からやってくる悪疫や魔物などの侵入を防ごうというものだ。塞の神（道祖神）と同じ性格を持っている石仏である。

斎七塚のすぐうしろには、寛延二年（一七四九）の題目塔がある。日蓮宗の信者によって建立されている。

その右側に小祠があり、中に舟形光背型の石仏が祀られている。本体の高さ四四チセン、台座の高さ二一チセンで、地

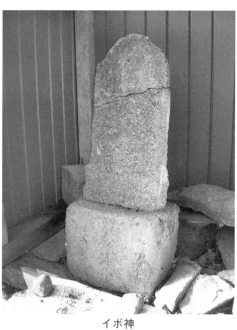

イボ神

元の人はイボ神と呼んでいる。

石仏は花崗岩で、風化によって表面がざらざらになっている。イボができると、このイボ神に塩を供え、イボ神とイボとの間に箸を渡して「イボイボ渡れ、箸の橋ぅ渡れ」と唱えて祈願するとイボが治るという。

石仏をよく見ると、立像で馬頭を付けた宝冠をかぶっているので馬頭観音だ。台座前面には「万人講供養塔」と刻されている。牛馬が死亡したので、多くの人から寄付を集めて建立した供養の石仏だということが分かる。

いつの間にかこのことが忘れられ、表面のざらざらとイボの形状が似ていることからイボ神に変化したものだろう。

同じような伝承の石仏も多くあると思われるが、どこでも伝承は消えかかってきている。

（二〇一一、一）

47 鉄砲地蔵──真庭市上河内

「河内の宿（真庭市・旧落合町）から目木乢への上り口に鉄砲地蔵という地蔵があるよ」

「どんないわれがあるんだろうか」

「いわれは知らないが、名前がめずらしい。地元で聞けば分かるんじゃないか」

こんな電話でのやりとりから、鉄砲地蔵をたずねて行った。聞いた通り、宿から目木乢への旧出雲街道沿いの右側（北側）に、立派な地蔵が立っている。国道一八一号と旧道との合流点の近くだ。

地蔵は丸彫りの立像で高さ一七二チセン。左手には宝珠をいただく。右手に錫杖を持っていたのだろうが、それがなくなってシキビを持たされている。冬の陽をあびて赤いよだれ掛けが映える。

地蔵の顔は角ばっていて、前方を見つめているが、奥歯をかみしめて悲しみに耐えているようにも見える。

台座に文字が刻まれていて、前面に「為法界」「享保十八癸丑年」「四月日」とある。右面に「願主 上河内西谷助蔵」、左面に「施主同所中村 長右衛門」と読める。享保十八年といえば江戸中期の一七三三年であるから三〇〇年ほど前に建立されている。

地蔵の東隣の白石寿美夫さん（一九三〇年生まれ）を訪ねた。

昔、猟師二人が笹向山（笹吹山ともいう）に猪狩りに行った。山中で動くものがあったので、猪だと火縄銃で撃った。すると「猪じゃないぞ」の声。すぐかけつける

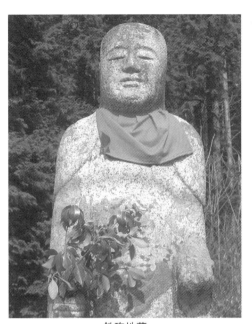
鉄砲地蔵

と仲間を撃っていた。すぐに「撃ってくれ」と鉄砲を差し出すが「過ちじゃ。気にするな」と言って息を引き取った。そこで供養のため等身大の石地蔵を、宿の円融寺に建立した。のちに寺から出雲街道沿いに移転したという。鉄砲で亡くなったので鉄砲地蔵と呼ばれるようになった。右肩のうしろには鉄砲で撃たれた痕のくぼみがある。

亡くなったのは上河内宿の半右衛門で、享保十七年十一月九日のことという。地蔵が建立されたのは翌年である。

現在、地蔵を祀っているのは宿の實村清氏で半右衛門の子孫だという。

大正から昭和にかけて、この鉄砲地蔵は家内安全、商売繁昌にご利益があると、参拝者でにぎわい、茶店もできたという。そこで売られた金川まんじゅうが人気で、「宿の名物、鉄砲地蔵と金川まんじゅう」といわれたほどだった。

「線香の火が、のぼり旗に移って燃えだした」というほど、多くの参拝者でにぎわった。いまは参拝者もほとんどなく静かで、地蔵は人通りの少なくなった旧出雲街道をじっとながめて、一日を過ごしているようだ。

（二〇一一、二）

48 聖坊——奈義町滝本

日本原の北側には、高い山々が壁のように連なっている。最高峰は那岐山（一二四〇㍍）だが、その西には一一九六㍍の滝山、一〇七五㍍の爪ヶ城山がある。昔、美作国と因幡国の者が国境のことで、いつも喧嘩をしていた。京都まで三歩で行ったという巨人・三穂太郎が泥で国境に壁を造ったのが、この連山・那岐連峰だという伝説がある。

滝山は、中腹に滝があることから山名になったものだろう。滝は雄滝といい、滝川の源流近くになる。滝川は一度、那岐池でせき止められるが、奈義町、勝央町を縦貫し、美作市で吉野川に合流する。

滝山のふもとが奈義町滝本地区で、北部は自衛隊の演習場になっている。以前、演習場内に近藤という集落があった。

昔、一人の旅僧が近藤にやってきた。ちょうど秋じまいの季節で、川で男が大根を洗っていた。旅僧は、のどが乾いていたので、大根を所望した。すると男は、みすぼらしい姿の旅僧を見て、泥のついたままの大根を投げ与えた。旅僧は、

「このあたりじゃ泥のついたままの大根を食うのかな」

とつぶやいた。それを聞きつけた男は、

「生意気なことをいう糞坊主め。こうしてやるわい」

と、ザル棒（天秤棒）を振り上げた。旅僧は逃げたが、とうとう追いつかれて打ち殺されてしまった。

思いがけない事件となったので、村人は旅僧を葬っ

滝山

て、その上に丸い石を置いた。
ところが、その後、その石に触れると、わざわいが起
こるようになった。石だけでなく、周辺の草木を切って
も起こった。
　村人たちは、旅僧のたたりだとして、その石を聖石と
呼び、祀るようになったという。
　近藤地区は、一九〇八年、陸軍演習場として買収され、

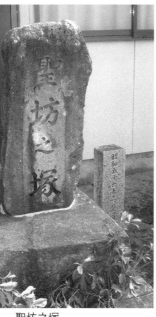

聖坊之塚

　住民は滝本地区の南部に移住した。もちろん聖石も移し
た。移住地も滝本地区の近藤と呼び、同地区の薬師堂の
西側に聖石は祀った。
　現在の聖石は一九八一年に新調、再建立されたもので、
高さ八九チンの自然石に「聖坊之塚」と刻されている。
　もとの聖石の場所は、現在、自衛隊の日本原演習場内
になる。目じるしは桜の木で、春には美しい花を咲かせ
ている。桜の周辺にはツバキの木が生えていて、そこに
塔婆型の聖坊の石碑が建立されている。
　あるとき、自衛隊員が、桜の木の枝が邪魔になるとい
って切ったところ、体の具合が悪くなったといい、いま
でも木の枝を切ったりするとたたられるといわれる。
　旅僧が大根を所望すると、泥の付いた大根を投げ与え
る。大根を洗わないのなら川の水はいらないと、水が流
れなくなった。旅僧は弘法大師だった。水無川とか大根
川という伝説は県内各地にある。

（二〇一一、三）

49　お玉さんの祠——倉敷市玉島新町

二〇〇九年三月、倉敷市玉島文化センターで公演されたミュージカル「備中玉嶋湊物語」は好評を博し、二〇一〇年秋の国民文化祭で再演された。

玉島港は自然の港でなく、人工港で一六五八年に築造、そこに玉島の町がつくられる。物語は、一七九一年の玉島港、廻船問屋・西綿屋を舞台にしている。私は、西綿屋の旦那役で出演した。初めてのミュージカルで悪戦苦闘したが、よい体験だった。

出演者が本格練習を始める前に、舞台となる西綿屋、玉島新町通り、羽黒神社、円通寺などを見て回った。途中で地元の人が、

「立石さん、人柱お玉の墓を案内しよう」

と。

羽黒神社と円通寺を結んで堤防が築かれたのだが、台

風や高潮で決壊して完成できない。人々は海の神・竜神の怒りに触れているからだ、人柱を立てればということになる。しかし、誰も人柱になる者はいない。

そんな時、お玉という娘が、みんなの役に立つのならと人柱になり、ついに堤防は完成する。お玉は、黒く歯を染めて人柱になる。

お歯黒は結婚した女性がするもので、お玉は竜神と結婚する気持ちで人柱になったものだろう。

羽黒神社は、お歯黒をしたお玉を祀っていて、羽黒もお歯黒からきたという伝承もある。

お玉の墓は、里見川の河口近くの昭和水門のそばにある。駐車場の片隅で、フェンスに「お玉さんの祠」とい

旧廻船問屋・西綿屋

う表示板がないと、ほとんど気づかない。気づいても屋
敷神か何かだろうというようなものだ。

家型の祠は高さ四七㌢で、台座を含めても六〇㌢の高
さだ。祠はコンクリートで固めた基壇の石の上に置かれ
ている。祠の屋根と台座はコンクリート製で、あとで修
復されたもの。本体の部分は豊島石製で、風化が進んで
いる。文字は刻まれていないが風化の様子から、人柱お

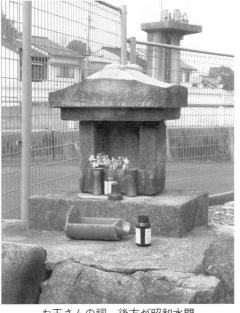

お玉さんの祠、後方が昭和水門

玉の伝説が一般化した江戸後期ごろに祀られたものだろ
うか。

祠には新しい花と水が供えられていた。すぐ近くの南
田精肉店の奥さんにたずねると、
「近くだからお水をお供えしている。私は笠岡市富岡の
出で、富岡干拓で、お七が人柱になり七面様が祀られて
いる。玉島の礎を築くため命を捧げたお玉さんのことを
思って供えている」
と話してくださった。

県の町並保存地区になっている新町通りには、繁栄し
た旧問屋街の面影がいまも残っている。新町ルネッサン
ス協議会が古い家に説明板をつけていて、それを見なが
ら歩くと楽しい。人柱お玉の墓も、新町通り、昭和橋東
詰の北側にある。

（二〇一一、四）

103

50 母の乳房——奈義町中島西

日本原の新緑はすばらしい。山の駅から眼下に広がる景色を眺めていると、時のたつのを忘れるほどだ。五月連休に訪ねたのだが、人が多く駐車場はいっぱいだ。山の駅だから山菜があるだろうと、店をのぞいたが何もなく、少々がっかりした。

山の駅から少し車を走らせた奈義町中島西に行脚僧の墓があると聞いて、地元の方に案内していただいた。上地区の一角に聖地があり、そこに行脚僧の墓と題目石、五輪塔（残欠）が祀られている。

墓は六角柱で六角型の笠をのせ、蓮華座の上に立った立派なものだ。高さは一六三㌢。風化が進んでいて正面の文字は読めない。右面に「正徳三巳年三月□日□□」、左面に「常州筑波郡小張村高雲寺弟子」と判読できた。拓本を取れば、もう少しは詳しく読めるだろう。正徳三年

は一七一三年。

小張村は、現在の茨城県つくばみらい市小張（おばり）である。

この墓には、こんないい伝えがある。

墓に祀られている行脚僧は、生まれるとすぐ高雲寺に預けられ、母親はこの世にいないと聞かされてきた。僧になって、ある時、母が西国で生きているという話を聞いた。すぐに師僧に願って、母をたずねて西国行脚の旅に出た。何年か西国を歩いたが、母の消息は分からず、奈義町中島の地で路傍に倒れた。村人たちが介抱すると意識を取り戻すが、自分の命が果てることを悟り、身の上を語った。そして母の乳の味も知らずに命を終える運命を嘆いたという。

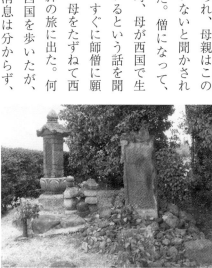

行脚僧の墓（左）や題目石が祀られた聖地

すると、集まった人々の中から一人の女が出てきて、その僧の口に自分の乳房をふくませた。僧は、

「母の乳、女人の乳房はこんなによいものか。求め求めた母に会えずとも、もう思い残すことはない」

と言って息を引き取ったという。

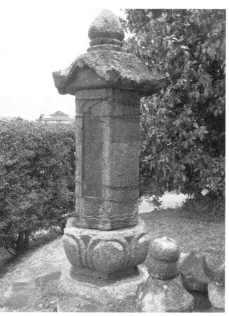

行脚僧の墓

村人が懇に葬り、墓を建てて祀ったのだ。現在、墓は近くに住む花房家で世話をしておられ、新しい花が供えられている。

高雲寺は小張に現在もあった。電話で住職に聞くと、曹洞宗の寺で文禄二年（一五九三）に秀吉の家臣松下氏が開いたという。伝説のことを話すと、「昔は、農家が口減らしのため、二、三男を寺に小僧として預けたので、そんな中の一人だったのだろうか」と。

行き倒れの人に、女の乳房をふくませるという伝説は、他にもあり、行き倒れになった旅僧の話に、その部分が付け加えられて伝承されてきたのかも知れない。

それにしても行き倒れ僧のため、立派な墓を建立した地元住民の気持がうれしい。各地で行き倒れの墓を見たが、どこでも手厚く葬り、ちゃんと墓を作り、いまも祀っている。庶民の心のやさしさを知らされる。

（二〇一一、五）

51 流れ地蔵──真庭市栗原余河内

真庭市栗原余河内（よごうち）（旧落合町）のため池決壊による災害犠牲者を供養した「流れ地蔵」を訪ねた。余河内は深い谷で、谷入口の東、山すその道路脇に建立されていた。道路面より一段高くなった聖地には、流れ地蔵、大日如来、地神、行き倒れ人の墓などが立っている。

舟形光背型の地蔵は高さ一二三チン、二段の台座を含めると一七二チンの高さがある。見るからに大きな地蔵で、右手に錫杖を、左手に宝珠を持った立像である。四角い顔で目と口を閉じ、犠牲者を偲んでいるかのようだ。

像の左右に「嘉永三庚戌（一八五〇）六月三日死」「為流失人供養」と刻されている。台座に「安政三辰年（一八五六）十月吉祥日建之」とあり、大災害なのに六年後には地蔵が建立されている。

一九七四年に余河内を民話調査で訪ねている。当時の

ノートに次のように記している。

「一九七四、八、六、余河内、細田しょう（M36・4・11）。余河内には二つの堤（ため池）があった。安政の大雨の時、二つとも切れて、その時、余河内の人が多数死んだ。河原に死体を並べて検死した。夜になると狼が鳴いたので鉄砲を空に向けて打つと逃げたという。上遍照寺（旧落合町・北房町境）蓮池とカマガ池の堤との間を大蛇が通っていた。それを見た者あり」

『落合町史・地区誌編』によると、二つの池は鍵池（カマガ池のことか）と八ヶ谷池で一八五〇年の決壊で死者二九人、家七軒、牛九頭、田畑のほとんどが流失したとある。ノートの「安政の大雨」は、話者が建立年と間違

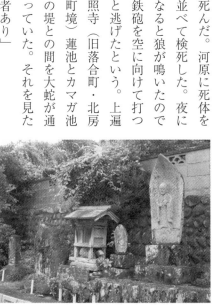

流れ地蔵（右）などが並ぶ聖地

えたものだろう。

細田さんの話で、検視のため河原に死体を並べ、夜番をしたことが分かる。余河内のある栗原は、兵庫県の竜野藩の飛び地で、大災害のため代官だけでは措置できず、竜野から役人が来るのを待ったのだろう。また、当時は、日本狼が多く生息していたことと、洪水（流れという）をもたらす大蛇が池から池へ移動う。大洪水は（大流れ）をもたらす大蛇が池から池へ移動

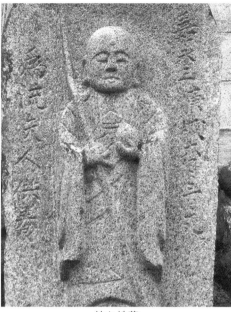

流れ地蔵

したことなど、当時の人々の考えも分かり興味のある話になっている。

流れ地蔵の左にある大日如来碑は、高さ四四チセンと小ぶりだが、大日如来座像を刻み、左右に「嘉永三庚戌六月三日」「奉供養為流失亡牛」とあり、ため池決壊で流された牛の供養碑として建立されたものだ。

通りがかりの婦人（一九四〇年生まれ）に聞くと、「山崩れが起きて、上流の余河内ダムが切れたら流れ地蔵のときと同じになる。東北の津波のときのように、どこに逃げるかを決めておかなければ…」

と話してくれた。

地球温暖化で大雨など災害が起きやすくなってきている。先人の残した災害記念物を思い起こし、備えを常にしておかなければならないと思う。

（二〇一一、七）

107

52 日本原の元祖──津山市日本原

霊場巡りが盛んで、四国八十八ヵ所、西国三十三観音などを巡るバスが、毎日のように出ているほどだ。霊場巡りに人々を駆り立てているのは、先行きに対する不安感によるものかも知れない。

国内の巡礼の内で最も大変なものの一つに全国六十六州の霊場を巡る廻国巡礼がある。大乗妙典（法華経）を六十六部書写して、諸国の寺社に奉納する。鎌倉末期に始まったといわれ、江戸時代には庶民も行って、死後の冥福を祈ったという。この行脚僧（廻国行者）のことを六十六部、略して六部という。県内各地にも廻国行者の供養塔（記念碑）が建立されている。

津山市日本原に六十六部の墓があるというので案内してもらった。国道五三号を見下ろす小さな丘の上、二木家の墓地の一角にある。少し赤っぽい自然石の墓碑で、

高さ一一〇㌢、幅五〇㌢。

碑の前面上部に「雲仙信士霊」「元文五申年（一七四〇）九月初六日」下部に「此聖霊者国々島々無残巡廻仕依而諸人称日本五兵衛　是以此村日本野卜申伝也　日本野元祖　俗名福田五兵衛」と刻されている。

『新訂作陽誌』の広戸野の項を見ると、次のように記している。「広戸野一に日本野と云ふ。（中略）当国第一の広野なり。其中筋を津山より因州鳥取への往来とす。昔は更に人家なかりしを正徳（一七一一～一六）の頃市場に五兵衛と云ふ農民日本廻国して、終に此野に供養塚を築き、其側に小家を建て、往来の人を憩しめ或は行臥したるものなどを止宿させて専ら慈愛を施せしかば、誰云ふとなく日本廻国茶やと呼ならはせしを、後には下略して日本と許り唱ふる如くなれり。終其野をも日本野と称するも時勢と云ふべし」とある。

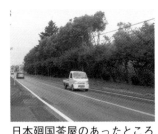

日本廻国茶屋のあったところ

六十六部の五兵衛が、荒野だった日本原の地に茶屋を
開き、人々に親切だったので「日本廻国茶屋」と呼ばれ
た。それが「日本」と略され、更に原野をも「日本野」
と言うようになったという。それが現在の「日本原」と
呼ばれるようになったのだ。

ちょっと前までは、日本原(にっぽんば
ら＝津山市)のことを日本といい、「日本へ行く」「日本
の〇〇店」などと言っていた。お年寄りは、

茶屋があったところは、奈義町下町川分になり、国道
五三号の北側で林になっている。

勝田郡奈義町と津山市の旧勝北町の北側にそびえる千
メートル級の山々、
那岐山から
爪ヶ城山ま
でを那岐連
峰と呼ぶ。
その南側に
広がる一帯

日本五兵衛の墓

の平原を日本原と呼んでいる。

荒野が開かれたのは、明治十一年(一八七八)に安達
清風が勝北郡長になって、開墾をすすめ、桑などを植え
て養蚕業の一大産地としたことに始まるという。

回国供養塔は県内各地に多数建立されており、いかに
盛んに行われたかが分かる。

総社市下倉の文化三年(一八〇六)に建立されたもの
には、「奉納大乗妙典日本廻国供養塔　天下和順　日月
清明」と行者名などを記している。

同市原のものは、安永十年(一七八一)の建立で、「奉
納大乗妙典六十六部日本回国　天下泰平　国土安全」と
行者名が記されている。

このように「天下和順」「天下泰平」すなわち平和で、
「日月清明」「国土安全」＝災害がないようにと祈って
回国したものである。これは、今日の私たちの願いでも
ある。

（二〇一一、八）

53 小便地蔵——真庭市種

子どものころ、よくオチンチンが腫れたり、痛くなったりした。汚れた手でもてあそんだためだろう。すると親が、

「お前は、きょうミミズに小便をひっかけたろう。そこへ行ってミミズを掘って川で洗って元にもどしてやれ。そうすりゃ治る」

と言った。言われたとおりにすると、不思議なことに、腫れや痛みが治った記憶がある。

九月に入ってから、真庭市の旧湯原町で民話調査をしている。話を聞いていると、オチンチンの腫れや痛みを取ってくれる地蔵があると。種の篠ヶ乢にある小便地蔵で、上半分は欠けている。それに供え物をして祈願すると治るという。子どもだけでなく、下の病にも効験があると信仰されていた。

篠ヶ乢は通学路でもある。下校時、五、六年のガキ大将が、地蔵のところで、一、二年生を通せんぼにする。

「小便地蔵に小便をかけんと通さんぞ」

男の子も女の子も、地蔵に小便をかけて通してもらったという。

米子道の建設のとき、小便地蔵がルート内になった。工事現場にある祠や石仏を粗末に扱うと、事故など障りを起こすという。拝んで移転しないと、作業員は工事にかからないといわれ、移転した。そこが整備され篠ヶ乢地蔵公園になっているのだと。

早速訪ねてみた。小さな子ども公園、二川工芸館（木工と陶芸）があり、別棟に地蔵窯もある。小便地蔵とともに、新たに祀られた

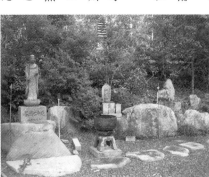

地蔵公園の一角

子育て地蔵（舟形光背型）と延命地蔵（丸彫り）の三体の地蔵が、それぞれ大きな石の上に祀られ、木も植栽されて、地蔵公園になっている。もちろん駐車場も整備されている。すぐそばは米子道が通っている。

小便地蔵は、膝から下の足と衣の裾の部分だけで、全体の上三分の二は欠損しているのだ。それでも高さ四三チン、幅四四チンあるから、結構立派な地蔵だったに違いな

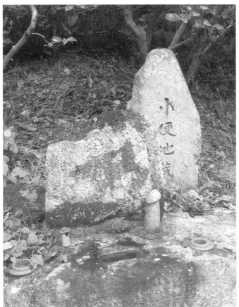

小便地蔵（左）と小便地蔵の標石

い。

子どもたちが、これに小便をひっかけた話を思い起こし、ほほえましく思った。

地蔵の前には、かわいらしい石製の男根（筆者のよりずっと大きいが）も供えられていた。下の病に効験があるというので、供えられたものだろう。筆者も真剣に祈願しておいた。

いまは通行量が少ないが、篠ヶ乢は、見明戸から粟谷立石を通って、蒜山に行く近道であった。歩いた時代には、多くの人が通った。

公園のところに「高速バスのりば　二川停留所」とあったので、行ってみたが現在は廃止されていた。通路には草が生えて、張られていたロープも切れてしまっている。二川工芸館などもあまり利用されておらず、荒れてきていた。これらも過疎化の影響だろう。もちろん子ども姿はどこにも見かけなかった。

（二〇一一、九）

111

54 はやり地蔵——新庄村戸島

真庭郡新庄村から、四十曲峠を越えて鳥取県に通じる国道一八一号線。新庄村では一九六〇年代中ごろから拡幅、付け替え工事が計画、開始された。

戸島地区の墓地があるところを国道が通ることになり、墓地移転が行われた。新墓地は長満寺跡地となった。

一九六六年、墓地の造成工事をしていると、土中から石地蔵が出てきた。地蔵は、長満寺のあとを管理している西方寺が祀っていた。

そのころ、梨瀬で河川改修工事をしていると、川底から墓石が出てきた。洪水で流された流れ墓だろうと、西方寺で祀ることにした。住職が長満寺跡から出た地蔵もいっしょに祀ってやろうと考え、村人に頼んだ。村人二人が地蔵を猫車で運び、流れ墓と並べて安置したあと、寺の会合に出て、あとで酒を飲んでいた。住職は、途中

で法事に出かけたが、転んでけがをしたという知らせがあり、みんなんとんで行くと骨折しており、入院した。地蔵を運んだ二人は、その夜から具合が悪くなった。

「こりゃ、地蔵さんが、もとのところに帰りたいといって障りをしとるんじゃろう」といって、地蔵をもとに返した。すると病気はすぐに治ったと。

そんなことがあってから、地蔵を信心するとご利益があり、みんなが参拝するようになった。一時は、鳥取県側、美甘、勝山方面からも参拝者があってにぎわい、縁日の二十四日には、線香の煙が絶えなかったという。賽銭などでトタン造りの堂も建てられた。

堂の中には地蔵とともに、同時に出土した五輪塔や宝

地蔵を祀る堂

112

土中より出土した地蔵

籠印塔の残欠、寺に使われていた石などが祀られている。地蔵は高さ四八センと小さなもので、舟形光背型に浮き彫りされた立像である。文字は風化してよく読めないが、「□□居士」「□和乙酉二年二月廿二日」のように見える。明和乙酉なら一七六五年になる。

いま地蔵は、新しい眼で、国道を走る自動車が事故を起こさないようにと見守っているようだ。

長満寺は、江戸末期には廃寺になったと伝えられるが、昔、大熊長者が建立したという。大熊長者は村一番の長者で、たくさんの財宝を持っていた。戦乱の世の中、財宝を山中に埋めることにし、牛と奉公人五人に負わせて埋めさせた。ところが長者は、秘密が漏れてはと、奉公人も牛も殺してしまった。そんなことがあってから長者も没落、寺も衰微していった。荒れてきた寺の本堂の柱に、虫食いで文字が表われ、それが財宝を埋めた場所だろうと、多くの人がそこを掘ったが、いまだに発見されていないという。

長満寺本堂の柱の文字は、「この里のうるう谷の、朝日照る夕日照る三つ葉うつぎの下に、うるし千貫、朱千貫、黄金ならやしゃらの万貫目」とあったという。また、「門岩の下に三つ葉うつぎがある。その下に黄金千貫、朱千貫を埋めた」とも。

このような埋蔵金伝説地は、岡山県内にも多数あり、筆者が聞いただけでも約二〇〇ヶ所にのぼる。

（二〇一一、十）

55　小天狗と腰折れ地蔵——新見市哲多町

　昔、新見市哲多町矢戸に小天狗という力持ちがいて、宮の峠に祀られている地蔵を蹴転がして谷に落としたところ、腰のところから二つに割れてしまった。

　その晩、小天狗は急に腰が痛くなり動けなくなった。夢枕に地蔵が現われ、「わしを元の場所に戻さないと腰は治らぬぞ」と告げた。

　次の朝、小天狗は痛さをこらえて、谷から地蔵を持ち上げ、割れたところをさらし布で巻いて、元の場所に祀った。すると不思議なことに、腰の痛さが治ったという。

　それから腰痛に効験があるといって、村人から信仰され、腰折れ地蔵と呼ばれるようになった。

　腰折れ地蔵は、中山八幡神社へ登る峠道の途中に祀られている。峠道のすぐそばに、石積みの壇があり、その上に四体の石仏が並んでいる。右端が腰折れ地蔵だ。

　白色石灰岩製で板状の石に地蔵らしき仏像を浮き彫りしている。名前の通り、腰の部分で斜めに割れていて、頭など上半身はなくなっている。残っている下の部分だけで高さが二九㌢あるので、完全な形だと六〇〜七〇㌢はあるだろう。それを蹴転がしたのだから、小天狗は力持ちだったに違いない。

　壇上の石仏は、左端が牛馬の神・大日如来（舟形光背型）、中の二体は五輪塔・宝篋印塔の残欠を積み重ねたもの（白色石灰岩製）である。

　白色石灰岩製の地蔵や五輪塔などは、鎌倉から戦国時代に、高梁市備中町平川地区で作られたといわれており、腰折れ地蔵も古い時代のものだとわかる。

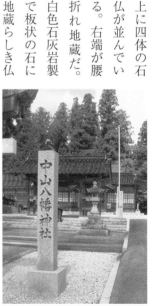

中山八幡神社

114

矢戸の荒木民子さん（一九四〇年生れ）は「腰が痛くなったら米と酒を供えてお願いすると治るといわれる。子どものころ、腰が痛かった祖父とよくお参りしたけど」と話してくれた。いまでも、中山八幡神社に参るときには、多くの人が地蔵に手を合わせるという。

この腰折れ地蔵とほとんど同じ話が、直線でも一四㌔

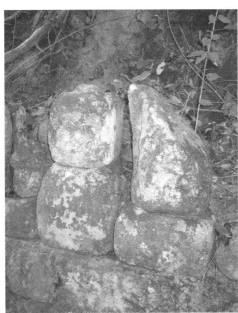

腰折れ地蔵（右）

も離れている新見市哲西町大野部でも伝えられている。

哲西町畑木に小天狗という力持ちがいて、大野部から広島県側に道を造る工事に出た。川岸に石垣を築くとき、地蔵が邪魔になるからと、川に蹴飛ばした。地蔵は川に落ちて半分に折れてしまった。

その晩、小天狗は腰が痛くなった。夢枕に地蔵が立ち「わしを痛い目にあわせたから、腰を痛くしてこらしめているのだ」と。小天狗は、地蔵に断りをして、持ち上げようとすると痛みが治った。それから腰折れ地蔵と呼ばれるようになったと。

うり二つの伝承、誰かが持ち運んだものだろう。

（二〇一一、十一）

115

56 長四郎と女たち──真庭市黒田

昔のこと、真庭市黒田三谷（旧美甘村）に長四郎という男が、妻子、それに妾を連れてやって来て住みついた。

長四郎は、たいそう男前、いかす男だったといい、女たちのあこがれの的だった。

長四郎は、そのことをよく知っていた。

小さな集落なので、みんなのことがすぐ分かる。男が仕事に出かけると、長四郎はすぐにその家を訪ねて行き、女房と懇ろになる。娘がいれば娘とも関係を結ぶ。

集落の女は、みんな長四郎にもてあそばれることになった。女たちはあこがれの長四郎といっしょになったのだからよいが、すぐにうわさが拡がった。

男達の耳にうわさが入り、「うちの女房も」「お前とこの娘も」ということになって男たちが怒り出した。

「よくもわしの女房に手を出したな」

「長四郎のやつ、うちの娘まで手ごめにしやがった。もう許せん」

「みんなで長四郎を亡き者にしてやろうじゃないか」

ある日、男たちは長四郎一家を呼んでご馳走をした。酒を飲ませ、酔ったところを、長四郎はもちろん、妻も妾も子どもも、掘った穴の中に生き埋めにしてしまったのだ。

村人が、これで安心と、ほっとしている間もなく、三谷では、次からつぎにすねや腰、腹が痛くなるなど病人が続出した。こりゃおかしいということで、さっそく法印さんを頼んで拝んでもらったところ、長四郎がたたっているというのだ。懇ろに祀らないと病気は治らないと。

長四郎一家を生き埋めにした塚

そこで近くの山中に長四郎の墓を作り祀ったところ病気が治ったというのじゃ。

長四郎の墓は、高さ一三九チンの細長い自然石に「三宝御崎長四郎之塚　明治三十九年　三谷組中建之」と刻されている（明治三十九年＝一九〇六年）。その石碑の左側に高さ五一チンと小さい石碑が寄り添うように立っている。「俗名長四郎之妻妾霊」と自然石に刻まれている。

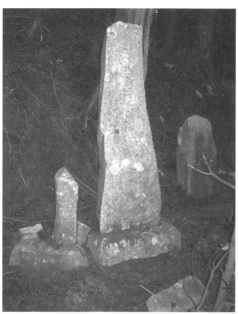

長四郎の墓（中央）と妻妾の墓（左）

長四郎の妻・妾をいっしょに祀ったものだ。

長四郎一家を生き埋めにした塚は、三谷の入口、道のそばにある。三メートル四方ぐらいのこんもりとした塚だ。塚の上には「南無地蔵大菩薩　元文三年午十月日」と刻された、小さな石碑があるが、塚とは別ものかもしれない（元文三年＝一七三八年）。

三谷では、毎年四月八日に長四郎の祭りを行なっている。墓を清掃し、拝み、赤飯のむすびを一緒に食べる。「長四郎さんの祭りをしないと腰などが痛くなったり、病気になる」と信じられ、祭りを欠かしたことはないという。

それにしても長四郎は、どんな男前だったのだろうか。鍋蓋を踏みつぶしたような顔をしていると言われてきた筆者も長四郎にあやかりたいと思い、しっかりと拝んできた。

（二〇一一、十二）

117

57 無水害を祈る地神──総社市井尻野

岡山県は災害の少ない県だと言われ、そう信じられている向きもあるが、実際は多い県である。とくに水害は全国有数であろう。二〇〇〇年から二〇〇九年までの十年間の水害による被害額をみると、一七一三億円で全国第八位と多い。

わたしの住む総社市井尻野にも、水害にまつわる伝承や記念物が多く残されている。井尻野は文字通り、湛井堰の下流に広がる平野という意味であり、高梁川の水害をいつも受けてきた。

『総社市史・通史編』によると、明治時代だけでも十三年（一八八〇）、十七年、十九年、二十五年、二十六年と立て続けに大水害が起きている。二十六年（一八九三）の水害はとくに大きく、死者四二三人（『岡山県水害史』）に達している。

井尻野では湛井堰と現在の山崎製パン工場横の高梁川堤防が決壊したと伝える。「長月（九月）朔大雨連日至五日湛川（高梁川）漲溢破堤百二拾間　壊水閘（水門）濁水成海為家屋破壊……」という記録も残っている。

湛井堰のそばに建立されている「水災溺死者之墓」は、明治二十六年の水害による近郷の死者一六〇余人の供養祭をしたときの記念碑である。

いまでも、家が流され、屋根の上で助けを求める人があったと伝えている。水は住宅の二階まで達したという。

井尻野山の端の山麓に建立されている「出水点基石」からみると、二階が半分ほど浸かるほどの水位だ。水害で水田は石や砂で埋まり復旧に三年かかったという。すべて手作業によるものだった。

山の端の住人・白神織蔵は、水路に架かっていた石橋

明治26年の洪水水位を示す出水点基石

に「地神」と刻んでもらい、ふたたび水害が起こらないように祈願して明治二十九年（一八九六）に地神碑を建立した。山麓の桃畑の隅に建立したが、近年、少し離れたため池のそばに移設された。

高さ一四三チセ、幅九五チセ、厚さ二一チセの平らな石で、「地神」とだけ刻されている。石の形から石橋だったと想像できる。

地神を祀る地神祭は、毎年春の社日に行われ、そのた

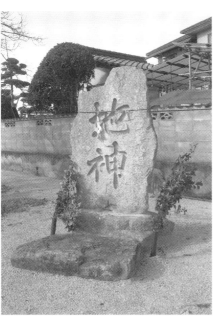
山の端の地神碑

びに水害のことが話されてきた。戦後、地神祭が行われなくなったが、また、近年復活した。

白神織蔵の地神碑建立のいきさつを記した文書には「橋石も今は地神といつかれて、恵みの露を仰ぐ嬉しさ」と水害のないよろこびを歌にしている。

地神碑と地神祭は、水害の記憶を風化させない役割を果たしてきたといえるだろう。

水害に関する記念物は、同地区には多くある。

井尻野西村にある天仲院（臨済宗）には「福拾い観音」と呼ばれる石仏観音がある。高梁川の堤防工事で埋もれていたものを祀った「流れ観音」だが、前住職が縁起のよい名前を付けた。鼻など欠けた部分がある。大正五年（一九一六）に寺で祀っている。また、天仲院の東隣りの郷野家に小さな稲荷社（正一位稲荷大明神）がある。

高梁市近似の近似稲荷神社の末社三社が文化二年（一八〇五）の大洪水で流出。西村の郷野氏の水田に三つの小祠が流れ着き、それを祀っているものである。

（二〇二二、一）

119

あとがき

本書は、二〇〇七年四月から二〇一二年一月まで、週刊紙『岡山民報』に毎月一回連載した「ゆったり石仏の旅」をまとめたものです。出版にあたり一部、加筆修正しました。連載の当初は、一、二年の短期連載の予定でしたが、四年余で五十七回の連載になりました。各回の最後に掲載された年月を、かっこ書きにしています。

今日、私たちの暮らしの中で石仏に目をやることは、ほとんどありません。身近かなところにどんな石仏があるか、何のために建立されたのかさえ考えることなく過ごしています。石仏は「せきぶつ」とか「いしぼとけ」と言って、石で作った仏像（神像も含む）です。

筆者の住む総社市井尻野西村地区にも、気を付けてみると、実に多くの石仏が建立されています。高梁川の堤防近くに十坪ばかりの聖地があり、少し尖った二つの自然石が並んで立っていても見えます。「牛神」といわれ、ちょうど牛の角のようにも見えます。

毎年、秋の社日（秋分に最も近い戊の日）近くの日曜日に町内の集会所で行われる地神講の際、地神碑と牛神碑に注連縄を張って、供え物をし、当番が参拝します。地神講は豊作祈願と感謝の祭であり、牛神は牛の安全と繁栄を祈るものです。

いつも歩いている朝の散歩で、石垣の上に壊れているが、四角柱に加工された石があるのに目がとまりました。草を除いて見ると「牛神」の文字が読めたのです。

いま祀られている牛神の敷地に、以前に立っていたものだろうと考え、町内の古老に聞いてみましたが、知った人はいませんでした。

このように多くの石仏は、すっかり忘れられた存在になってしまっています。

世の中が自動車中心の暮らしになり、人々は歩くことが少なくなりました。交通機関の発達した大都市部を除き、地方では自動車なしでは生活できないのが現状です。

「高齢者は免許証の返納を」というキャンペーンにつられ、筆者も今年（二〇一九年）返納しました。返納して分かったのは、いかに自動車が便利なものかということです。自動車に乗らなくなって、世界が狭くなり、気軽に調査に行けなくなりました。石仏を訪ねて行くのにも公共交通機関では役立たず、今では、とうていこのような連載もできないでしょう。

さて、石仏に関心を持つようになった契機は、苫田ダム（鏡野町）建設です。苫田ダム建設に反対する運動が岡山県などによって切り崩され、ダム建設が不可避になったころのことです。水没予定地内の埋蔵文化財の調査は岡山県が行っていました。しかし、ダム建設で移転する人々が、どんな暮らしをしていたのかという民俗調査は行われることになっていませんでした。

ずっと昔のことは調べるが、現に生活していた人たちのことは調べない——そんな馬鹿なことがあっていいものかと、県と建設者に働きかけました。一九九七年の初頭、三月末までに、水没地域の民家、石仏、民具の緊急

調査が建設省によって行われることになりました。筆者は石仏を担当し、初めての石仏調査を行いました。現地に入ると、すでに石仏が廃棄（地中に埋められるなど）されたり、移転先の寺に移されたりしていましたが、残っていたものは全部調査し、報告しました。お寺に移された石仏は、もとはどこにあったかさえ分からないというものでした。

翌年には、苫田ダム水没地域民俗調査委員会と、実際に調査を担当し、報告書を作成する苫田ダム水没地域民俗調査団が結成され、水没地域だけでなく奥津町全域の民俗調査を実施することになりました。筆者は調査団長になり、『奥津町の民俗』など４冊を刊行、そのうちの一冊が『奥津町の石仏』です。筆者と片田知宏氏の二人で一二六六基を調査し、報告しています。

旧奥津町内の一二六六基の石仏を建立するとしたら、どのくらい経費がいるだろうと考えました。一つ一つの石仏の姿を調べ、石工の費用、建立費用などを概算していくと推定できるだろうと考えましたが、実際にはでき

如来が建立されるというのは、いかに牛が大切であった
かを物語っています。

牛の飼育が増えるのは、江戸中期以降であり、牛は家
族同様に大切にされてきました。牛によって耕起などの
作業が能率が上がり、糞尿の混ざった厩に敷かれた草
は、厩肥（きゅうひ）として重要な肥料となりました。

その牛が死亡すると「大日如来」と刻すなどした石碑
を建てて供養したのです。また、舎飼いだけでなく放牧
も盛んに行われており、牧場の入口には大日如来碑を建
立し牛の安全を祈っています。

このように人々の思いが石仏を建立させたのです。建
立当時に思いを馳せてみることも大切なことです。

さて、奥津町に続き、総社市内の石仏を調べるなかで、
『岡山民報』の「ゆったり石仏の旅」の連載をすること
になりました。

石仏は信仰の対象であることは、もちろん、刻された
仏像や文字で歴史を知ることもでき、美術的な価値で観
ることもできます。本書では、石仏と人々のかかわりを

ませんでした。どこかの小さな地域でもよいからやって
みようと、今でも思っています。

いつごろ石仏が多く建立されたかを見ると、一八二〇
年ごろ、すなわち文政年間ごろからで、一つ目のピーク
は一八四〇〜六〇年代、天保中期から幕末です。二つ目
のピークは、一八九〇年から一九四〇年、明治中期から
第二次大戦中です。

それぞれの時代の中で、建立が多い時代は比較的に平
穏の時代といえるでしょう。一部を除き平和な時代でな
いと石仏の建立もできないのです。

それにしても庶民、主として農民の暮らしは、いつの
時代も大変です。決して楽な生活というのはなかったで
しょう。そんななかで石仏を建立する気持＝信仰心の大
きさを感じざるを得ません。

奥津町の場合、一番多くある石仏は大日如来です。文
字塔を二二八基、刻像塔を五〇基確認しました。大日如
来は牛の供養塔、牛の守護神として建立されるもので、
岡山県北一帯に広く建立されています。これだけの大日

重視しました。「物語のある石仏」とでもいえるでしょう。物語を知ると、石仏が話しかけてくるようにさえ見えてくるのです。

石仏調査で歩くと、「あそこの奥にお地蔵さんが祀られている」というように、石仏を一般に「お地蔵さん」と呼んでいます。それほど人々は地蔵を身近な仏様として信じていたのです。

仏教で衆生（一切の生き物）は、六道＝地獄・餓鬼・畜生・修羅・人間・天に生まれます。地蔵は、六道をめぐって衆生を救ってくれる仏様です。近世になって人々は、火防、盗難、病気平癒、子授けなど、あらゆる願いをかなえてくれる仏様として信じるようになってきました。そんなことから、石仏を地蔵と呼ぶようになったのでしょう。五十七回の連載のうち地蔵が実に三十二回になっているのも、その反映といえるでしょう。

また、水害や災害にかかわる石仏がいくつも入っていますが、岡山県は知事を先頭に災害のない県だと宣伝していましたが、二〇一八年には高梁川流域で甚大な被害が

出ました。先人の残した伝承や記念物など、もっと防災のため役立てることが大切です。そのため記念物などを調べ残していかなければならないと思いました。

さて、収載した石仏の地域をみると、筆者の住んでいる備中地域二八回、生まれ育った美作地域が二四回でほとんどを占め、備前地域は四回にしかすぎません。多い地域は、筆者が民俗調査や昔話採訪でよく訪ねたところです。この結果からも、自分の足で歩き、人と会って話を聞くことが大切だといえるでしょう。

高校三年生のときから今日まで六十年以上も現地に行き、話を聞いてきました。これからも現地に出かけて行き、直接話を聞くことを続けていきたいと思っています。私の先生は、お年寄りたちだからです。

二〇一九年十二月十三日

立石憲利

著者紹介

立石憲利（たていし・のりとし）

1938年岡山県津山市で生まれる。長年にわたり民俗、民話の調査を続けている。採録した民話は約１万話。民話の語りも行い、語り手養成のための「立石おじさんの語りの学校」を各地で開き、岡山県語りのネットワークを結成。現在28グループ300人。『立石おじさんのおかやま昔ばなし』（第１集～３集）『おかやま伝説紀行』（いずれも吉備人出版）など著書多数。

現在、日本民話の会会長、岡山民俗学会名誉理事長など。久留島武彦文化賞、岡山県文化賞、山陽新聞賞などを受賞。

岡山県総社市在住。

おかやま石仏紀行

2020年２月29日　発行

著　者―――立石憲利

カバーデザイン―――横幕朝美

発　行―――吉備人出版
　　　　　　〒700-0823 岡山市北区丸の内2丁目11-22
　　　　　　電話 086-235-3456　ファクス 086-234-3210
　　　　　　ウェブサイト www.kibito.co.jp
　　　　　　メール books@kibito.co.jp

印　刷―――株式会社サンコー印刷株式会社

製　本―――日宝綜合製本株式会社